# J.W. Morrice

D1296820

## Lucie Dorais

Directeur de la *Collection : Artistes canadiens*
Dennis Reid
Conservateur de l'art canadien historique
Musée des beaux-arts de l'Ontario

COLLECTION : ARTISTES CANADIENS
8

MUSÉE DES BEAUX-ARTS DU CANADA
MUSÉES NATIONAUX DU CANADA
OTTAWA

1985

IMPRIMÉ AU CANADA

Graphisme : Gregory Gregory Limited

ISBN 0-88884-526-X
ISSN 0384-3521

*Also published in English under the same title*

| **Données de catalogage avant publication (Canada)** |
| --- |
| Dorais Lucie. |
| J.W. Morrice. |
| (Collection artistes canadiens; 8) |
| Publié aussi en anglais sous le titre : J.W. Morrice |
| Bibliogr.: p. |
| ISBN 0-88884-526-X |
| I. Morrice, James Wilson, 1865-1924. 2. Peintres — Canada — Biographies. I. Musée des beaux-arts du Canada. II. Titre. III. Coll. |
| ND249 M67 D6714 1985   759.11   C85-097503-4 |

Droits de propriété des documents reproduits en illustration
Les photographies ont été obtenues des propriétaires ou des
conservateurs des œuvres d'art – que nous remercions vivement
– à l'exception des suivantes :
Frontispice (copie), pl. 27, Musée des beaux-arts de Montréal;
fig. 2, The Portland Art Museum, Portland (Orégon); fig. 3
et 5, prêtées par l'auteure; fig. 4 (copie), pl. 23, 25, 30, 39,
44 et 60, Musée des beaux-arts du Canada; pl. 1, Pierre-Simon
Doyon, Montréal; pl. 9, Hines Photographic, Halifax; pl. 16,
Vancouver Art Gallery; pl. 20 et 28, Gabor Szilasi, Montréal;
pl. 21, cliché des Musées nationaux de France; pl. 27, Decarie
Photo Service Inc., Saint-Laurent (Québec); pl. 40, Galerie
Dominion, Montréal; pl. 45, A. Kilbertus, Montréal.
Source des photographies
Fig. 2, Al Monner, Portland (Orégon); pl. 25, 30, 39 et 60,
Brian Merrett et Jennifer Harper, Inc., Montréal; pl. 35, Glenbow
Museum, Calgary; pl. 44, Crevaux, Paris; pl. 57, Don Hall,
AV Service, Université de Regina.
Tout ce qui est humainement possible a été mis en œu-
vre pour retrouver les détenteurs de la propriété intel-
lectuelle des tableaux et photographies reproduits dans
la présente publication. Toute erreur ou omission sera
rectifiée dans les éditions suivantes.

# J.W. Morrice

## 1865–1924

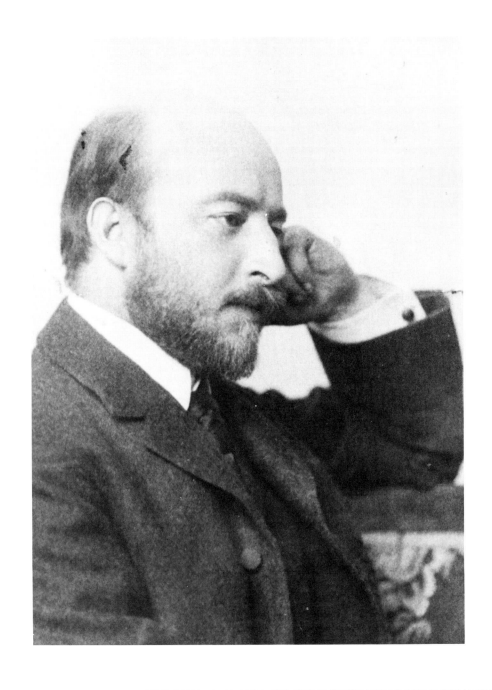

James Wilson Morrice
Photo : Musée des beaux-arts de Montréal

# Table

# J.W. Morrice

Né à Montréal le 10 août 1865, James Wilson Morrice est le troisième fils de David Morrice et d'Annie S. Anderson, tous deux nés en Écosse; ils s'étaient épousés à Toronto en 1860, puis la jeune famille avait déménagé à Montréal. Les affaires paternelles prospèrent rapidement et, en 1871, David Morrice peut faire construire une grande maison de pierre au 10 rue Redpath, juste au nord de la rue Sherbrooke.

Donald W. Buchanan a décrit l'éducation très presbytérienne de Morrice, et comment, très jeune, il se mit à dessiner[1], mais presque aucun de ces travaux précoces ne subsistent. Plusieurs aquarelles rapportées d'un séjour sur la côte du Maine (voir pl. 1) comptent parmi les premières œuvres conservées.

À l'automne 1882, Morrice se rend à Toronto pour faire son cours collégial. À sa graduation, un camarade de classe le décrira comme un jeune homme hautain, conscient de sa supériorité d'artiste et de Montréalais[2]. Morrice, en effet, semble avoir préféré la compagnie de sa flûte et de ses pinceaux à celle de ses condisciples.

Peu après l'obtention de son baccalauréat ès arts, Morrice s'inscrit à Osgoode Hall (Toronto) pour y étudier le droit. Il complète assidûment le programme et accomplit sa cléricature, tout en continuant à peindre autour de Toronto ou lors de ses vacances; *Don Flats* (pl. 3) révèle déjà son intérêt pour les paysages calmes, où les horizontales dominent, et sa vision par masses colorées, bien que les tons demeurent assez neutres. Les critiques, remarquant les aquarelles qu'il expose avec l'Académie royale des arts du Canada (A.R.A.C.) en 1888 à Toronto et à l'Art Association of Montreal (A.A.M.) en 1889 voient en lui un talent prometteur.

Peut-être encouragé par ces premiers succès, Morrice part pour l'Europe peu après son admission au barreau ontarien en décembre 1889. Ses premières étapes européennes sont mal connues : une aquarelle représentant Saint-Malo en Bretagne est datée de 1890 (Musée des beaux-arts de Montréal [M.B.A.M.]); nous le retrouvons à Londres

---

1  D.W. Buchanan, *James Wilson Morrice: A Biography* (Toronto : Ryerson Press, 1936), p. 3.
2  « Class of '86 », *The Varsity*, vol. VI, n° 22, (9 juin 1886), p. 274.

en avril 1891, puis à Paris un an plus tard, installé dans une cité d'artistes du quartier Montparnasse, au 9 rue Campagne-Première[3]. Il s'inscrit à l'Académie Julian peu après son arrivée, mais pour peu de temps semble-t-il, puisqu'il ne reste rien de son passage dans cet atelier de tendance académique. Morrice ne s'intéresse qu'au paysage, et il sollicite bientôt les conseils du peintre Henri Harpignies (1819-1916).

Auteur de paysages sereins solidement construits et fortement influencés par les paysages italiens de Corot, Harpignies enseigne « la forme d'abord, la couleur ensuite », n'ayant de cesse de souligner à ses élèves l'importance du dessin[4]. À partir de 1890, on peut déceler dans son œuvre une légère influence impressionniste (fig. 1).

*Paysage* (pl. 4) résume bien ce que Morrice a pu apprendre du peintre français : composition classique, touche contrôlée à l'intérieur de la forme, harmonie des tons. *Sur les bords de la Seine*, daté de 1893 (pl. 5), témoigne de la recherche d'un style plus personnel; le coup de brosse est plus souple, et on y voit apparaître ce rose qui deviendra un des tons préférés de l'artiste. Morrice découvre la lumière du Midi l'année suivante : un *Paysage, sud de la France* (non localisé) est en effet daté de 1894; et le carnet n° 12, qui date de cette époque, contient des vues d'Italie, de Venise à Capri[5].

Si Morrice fréquente peu le milieu artistique parisien, il se fait par contre plusieurs amis au sein de la colonie anglophone, dont l'Américain Maurice B. Prendergast (1859-1924) de Boston. Arrivé à Paris vers janvier 1891, Prendergast fréquente l'Académie Julian; il peint à Saint-Malo et à Dinard à l'été 1891, à Dieppe l'été suivant : il a donc pu rencontrer Morrice dès cette époque, et l'a peut-être accompagné en Normandie en 1892. On voit bientôt apparaître dans les carnets de Morrice de petits croquis de la vie parisienne très proches des aquarelles de Prendergast : rues mouillées le soir, silhouettes de femmes trottant dans la rue.

Prendergast rentre à Boston à la fin de 1894. Un an plus tard, ce sont deux autres Américains, Robert Henri (1865-1929) et William J. Glackens (1870-1938), tous deux de Philadelphie, qui accompagnent Morrice dans ses promenades parisiennes. Lors d'un premier séjour à Paris, Henri avait découvert les impressionnistes; il revient en France en juin 1895, persuadé qu'ils accordent trop d'importance aux effets lumineux superficiels, et qu'il lui faut retourner à Manet, et même plus loin encore à Vélasquez et à Frans Hals, pour retrouver la réalité des objets. À peine débarqué, il se précipite en Hollande, entraînant Glackens à sa suite. Ils feront la connaissance de Morrice peu après ce voyage; malheureusement les circonstances de cette rencontre demeurent inconnues car le journal que tient scrupuleusement Henri est interrompu de juin 1891 à novembre 1896[6].

Robert Henri connaissait les Canadiens A. Curtis Williamson (1867-1944) et Ernest Thompson Seton (1860-1946) depuis son premier séjour à Paris; lorsque le groupe se reforme à l'automne 1895, un ami de Thompson (le nom qu'il préfère à cette date), Edmund Morris (1871-1913), se joint à eux. Or Morris, à cette date, connaît déjà Morrice, et c'est peut-être lui qui l'introduit dans le cercle. À l'été 1896, Morrice séjourne plusieurs semaines à Cancale (voir pl. 6) et y invite Henri[7], mais en vain car ce dernier est malade.

L'amitié d'Henri agit comme un stimulant sur Morrice, dont la production augmente considérablement au cours des années suivantes. Henri fait découvrir Manet à Morrice, comme en fait foi un *Nu couché*

---

3  Adresses données dans les catalogues du Salon du printemps de l'Art Association of Montreal (aujourd'hui Musée des beaux-arts de Montréal), avril 1891 et avril 1892. On ignore à peu près tout du séjour anglais de Morrice, sinon qu'il a visité le pays de Galles en 1892.
4  Léonce Bénédite, « Harpignies (1819-1916) », *La Gazette des Beaux-Arts*, 4e période, t. XIII (1917), p. 228.
5  26 carnets complets de Morrice sont conservés : 24 au MBAM (numérotés de 1 à 24) et deux au MBAC.

6  Robert Henri, *Diaries*, manuscrit. Microfilm, Archives of American Art (avec l'autorisation de M$^{me}$ John C. LeClair et du professeur Bennard B. Perlman).
7  Lettres de Morrice à Henri, juin et juillet 1896. Beinecke Rare Book and Manuscript Library, Yale University, New Haven (Connecticut).

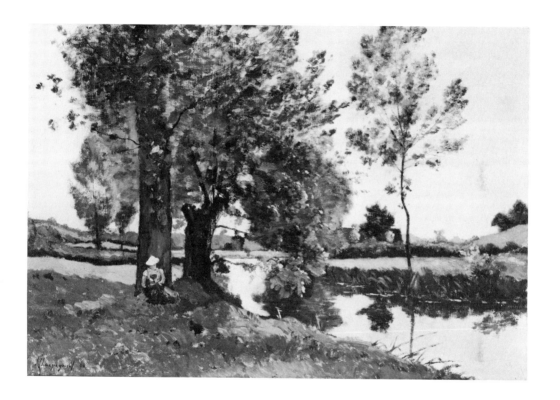

Fig. 1

Henri Harpignies
*Un jour d'été*  1890
Huile sur toile
38,6 × 56,2 cm
Musée des beaux-arts de Montréal
Don de Elwood B. Hosmer, 1929

(Ottawa, coll. part.) dont la technique et l'harmonie dérivent directement de *l'Olympia* du peintre français (Louvre).

Mais l'influence de Manet sera bientôt supplantée par celle du peintre américain James McNeill Whistler (1834-1903). Les rapports qu'il établit entre la musique et la peinture ont tout pour séduire Morrice: *Soir brumeux sur la Seine* (Toronto, Musée des beaux-arts de l'Ontario, [M.B.A.O.]) pourrait aussi bien s'intituler *Nocturne : argent* à la manière des compositions de Whistler; la *Jeune femme au manteau noir* (pl. 8) est directement inspirée par *l'Arrangement en gris et noir n° 1 : La mère de l'artiste* de Whistler au Louvre (emploi exclusif du gris et du noir, traitement en à-plat des vêtements et division géométrique de l'arrière-plan), et on peut rapprocher le portrait d'une *Dame en brun* (pl. 9), dans lequel le rouge clair joue le rôle de contrepoint, des portraits en pied de Whistler. Comme le préconise ce dernier, l'apparence individuelle du modèle n'est qu'un accident, seuls comptent l'arrangement des formes et l'harmonie des couleurs. Morrice n'atteint cependant jamais à la complexité et à la légèreté d'exécution du peintre américain, dont l'influence est tout aussi prépondérante dans les carnets de cette époque (voir les pl. 7 et 10). C'est d'ailleurs avec un *Nocturne* (non identifié) que Morrice expose pour la première fois à Paris, au Salon 1896 de la Société Nationale des beaux-arts.

La plupart des œuvres de Robert Henri datant d'avant 1900 représentent des rues de Paris le soir; la pluie, presque toujours présente, multiplie les jeux de lumière sur les pavés. Morrice consacre lui-même plusieurs pages de ses carnets à ce motif, mais les huiles sont plus rares, et presque toujours de petit format; *L'Omnibus à chevaux* (pl. 11) est une exception. Si Henri adapte à un sujet contemporain les théories de Vélasquez et de Manet (voir fig. 2), Morrice leur préfère toujours Whistler, à qui il emprunte l'harmonie brun-olive et le traitement en nocturne de l'arrière-plan. Afin de mieux rendre l'atmosphère d'un pluvieux crépuscule de fin d'automne, il a recours à une savante alternance de glacis et de vernis.

Même s'il peint beaucoup, Morrice voyage de plus en plus; les croquis et inscriptions des carnets datant de 1895-1897 suggèrent les destinations et dates suivantes : Dieppe, d'où il rayonne en Normandie, en 1895; Saint-Malo et Cancale (Bretagne) à l'été 1896; Pays-Bas, principalement Dordrecht, la même année, probablement à l'automne; et enfin Venise et Florence au cours de l'année suivante. Le journal de Robert Henri nous renseigne sur les déplacements subséquents de Morrice : Saint-Malo vers la fin août 1898, Brolles, en forêt de Fontainebleau, en novembre suivant, et un autre séjour malouin en septembre 1899.

Le voyage de Morrice au Québec de décembre 1896 à fin avril 1897 fut déterminant. Il rencontre Maurice Cullen (1866-1934) à Beaupré, près de Québec, en janvier, et décide de prolonger son séjour[8]. Depuis son retour de Paris un an et demi plus tôt, Cullen appliquait les théories impressionnistes au paysage canadien; sans avoir recours à la touche divisée, mal adaptée à la luminosité aveuglante des hivers québécois, il est le premier artiste canadien à rendre nos paysages avec les tons clairs des impressionnistes, nouveauté qu'il explique à Morrice. Avec *La Citadelle de Québec* (pl. 12), ce dernier abandonne les effets brumeux et les tons sombres pour une luminosité sans équivoque. De retour en France, il hésite encore à employer des couleurs claires, sauf pour quelques pochades (voir pl. 13); *Quai de la Seine* (pl. 14), semble une exception.

Un nettoyage récent a révélé les couleurs

8  Lettres à Edmund Morris, 12 janvier [1897] et [février 1897], MBAO.

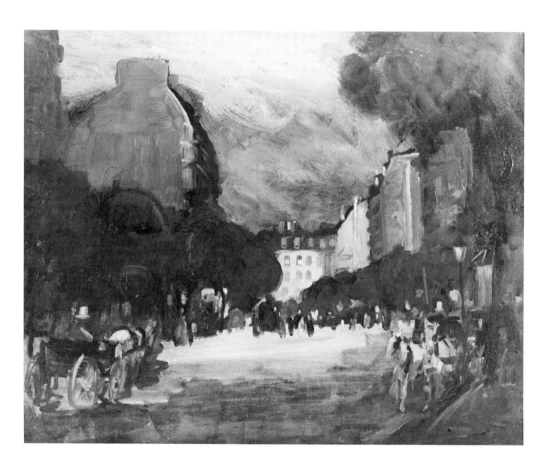

Fig. 2

Robert Henri
*Rue de Rennes*  v. 1896
Huile sur toile
66 × 81,3 cm
Collection Marlitt, Portland (Oregon)

ensoleillées de *Sous les remparts, Saint-Malo*
(pl. 15), charmante scène d'une plage que
Morrice a beaucoup fréquentée au tournant
du siècle. Sa technique est typique de cette
époque. D'abord étalée généreusement, la
pâte est écrasée par frottage régulier de la
surface, formant une croûte dure sur laquelle
le peintre fait glisser de légers passages d'une
autre couleur. Dans ce cas-ci, le turquoise de
l'eau est repassé sur le ton grisâtre du sable
et sur le rose clair du ciel, harmonie subtile
dont la délicatesse apparaît à mesure que l'on
regarde le tableau. L'artiste introduit ici une
nouvelle dimension, celle du temps-méditation :
celui qu'il passe devant son sujet, puis en ate-
lier devant son chevalet, enfin temps-
méditation accordé au spectateur.

Morrice utilise la touche divisée pour le
feuillage d'*Effet d'automne* (pl. 16), mais on
ne peut pas encore qualifier cette toile d'im-
pressionniste. *Marché, Saint-Malo* (pl. 17)
éclate par contre de couleurs vives, posées
par taches puis légèrement frottées pour
mêler les tons sur le support; ce procédé con-
vient mieux à la pochade, dont la rapidité
d'exécution est primordiale.

Des facteurs personnels ont également pu
influencer Morrice : ses toiles françaises
ensoleillées datent presque toutes d'après son
installation au 45, Quai des Grands-
Augustins; la figure 3 montre la vue depuis
le café voisin, vue qu'il avait déjà peinte quel-
ques années plus tôt (voir pl. 14). Après avoir
tenté en vain de s'acclimater à Montmartre,
il réintègre la rive gauche entre mai et décem-
bre 1899, et rencontre Léa Cadoret peu de
temps après; bien qu'il ne l'ait jamais épou-
sée, leur union dura jusqu'à la mort de
l'artiste.

Le nouvel atelier et l'amour de Léa appor-
tent un certain équilibre à Morrice, qui
voyage moins et multiplie ses envois aux
expositions. Le Salon annuel de la Société

Nationale, dont il devient sociétaire en 1902,
ne lui suffit plus; il participe à la Libre Esthé-
tique de Bruxelles, à l'International Society
de Londres (présidée par Whistler) et, sans
doute à l'instigation de Robert Henri, à
l'exposition annuelle de la Pennsylvania
Academy of Fine Arts à Philadelphie. Il avait
même envisagé une exposition solo à Paris
à l'automne 1900[9], mais ce projet n'a pas eu
de suite.

Si les critiques européens et américains
commencent à mentionner son nom, la situa-
tion est bien différente au Canada; les deux
toiles exposées au Salon 1897 de l'A.A.M.
furent à peine remarquées, et les comptes-
rendus des expositions auxquelles il participe
en 1900 et 1901 ne font aucun cas de ses
envois, malgré sa présence au vernissage de
l'une d'elle[10]. Découragé, Morrice cesse
pour un temps de participer aux expositions
canadiennes. *Sous les remparts, Saint-Malo*
(pl. 15), exposée en 1901 à l'A.R.A.C. sous
le titre *Plage, Saint-Malo*, lui mérite pour-
tant une médaille d'argent à l'exposition pan-
américaine de Buffalo la même année.

À peine rentré du Canada, Morrice
séjourne longuement à Venise, qui lui inspire
une série de toiles sur le thème du soleil cou-
chant (voir couverture et pl. 19). Les façades
parallèles au plan de la toile et les ciels som-
bres sont un dernier écho de Whistler, mais
le traitement des reflets du soleil est tout à
fait impressionniste. L'artiste retournera en
Italie l'été suivant, en compagnie de Cullen
et d'un autre Montréalais, William Brymner
(1855-1925).

Morrice envoie deux de ses scènes véni-
tiennes de 1901 à la Société Nationale en
avril suivant, ainsi que *Le port de Saint-
Servan* (pl. 20). Les critiques commentent
favorablement ses envois; Henry Marcel
achète même *Saint-Servan*, séduit par sa
« tonalité indéfinissable, faite de gris, de

---

9  Lettre à Henri, 11 octobre [1900].
10  « Royal Canadian Academy », *The Globe* (13 avril
1901). L'esquisse pour *Les enfants canadiens* (pl. 18) fut
peinte au cours de ce voyage.

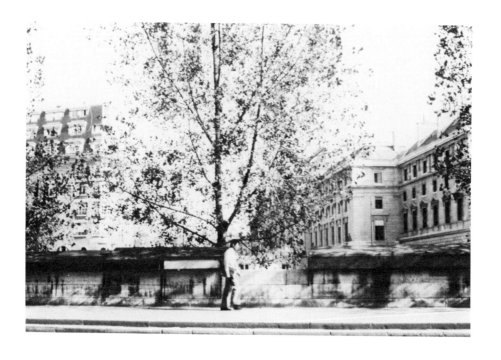

Fig. 3

*Le Quai des Grands-Augustins, Paris* 1975
Photo de l'auteure

mauve, de vert pâle, devant laquelle on s'oublie longtemps[11] ».

Robert Henri avait quitté Paris en août 1900; un an plus tard, par l'entremise de Glackens, il rencontre Prendergast et, avec d'autres jeunes artistes, ils forment le noyau du groupe qui deviendra « The Eight » en 1908. Morrice garde longtemps contact avec eux : il accueille Everett Shinn (1873–1958) et George Luks (1866–1933) à Paris et, à l'occasion de brefs séjours à New York – son port de débarquement lors de ses voyages au Canada – il retrouve avec plaisir Henri, Glackens, et John Sloan (1871–1951).

Entre temps, à Paris, il reconstitue son cercle d'amis. Le carnet n° 1, utilisé entre 1901 et 1903, contient pour la première fois les noms d'artistes que Morrice fréquentera toute sa vie, si on en juge par leur mention fréquente dans les carnets postérieurs[12]. Vers 1903, il rencontre l'Anglais Gerald Kelly (1879–1972), qu'il initie à la technique de l'esquisse sur bois; puis, par l'entremise de Kelly, deux jeunes romanciers anglais qui prendront tous deux Morrice pour modèle : William Somerset Maugham (1874–1965) le décrira sous les traits du peintre Warren dans Le Magicien (1908) et sous ceux du poète Cronshaw dans son chef-d'œuvre Servitude humaine (1915), et Arnold Bennett (1867–1931) attribuera à son héros Priam Farll (L'Enterré vivant, 1908) le déjà célèbre talent dont Morrice fait preuve dans ses pochades. Un futur critique d'art, Clive Bell (1881–1964), un peintre expressionniste membre de l'École de Pont-Aven, Roderic O'Conor (1860–1940), et l'occultiste Aleister Crowley (1875–1947) complètent le groupe.

La vie à Paris n'est cependant pas que plaisir : en 1903, outre la Société Nationale et l'exposition de Philadelphie, Morrice participe pour la première fois à la Biennale de Venise, à l'Exposition internationale de peinture de Pittsburgh et à la Sécession de Munich; l'année suivante, il envoie trois œuvres à l'International Society de Londres. Mais c'est toujours pour la Nationale qu'il réserve ses œuvres les plus récentes : six toiles en 1903, le même nombre en 1904, et les critiques parisiens lui sont toujours aussi favorables. À cette époque, le Salon de la Nationale n'a plus le côté progressiste de ses débuts (1890), et il se démarque à peine de celui des Artistes français. Les peintres d'avant-garde fondent le Salon d'automne en 1903, et Morrice y participera en 1905. Pour l'instant, ses qualités de coloriste séduisent les critiques parisiens, que son côté « impressionniste tranquille » rassure.

C'est au Salon 1904 de la Société Nationale que l'État français a acquis le Quai des Grands-Augustins (pl. 21). Morrice a situé la scène en hiver, dont il a bien su rendre l'atmosphère nostalgique. Promenade, Dieppe (pl. 24), dont les rayures blanches et rouges des parasols répondent au riche turquoise de l'eau, est beaucoup plus ensoleillée, et sa composition plus simple que celles des années précédentes : par un processus d'élimination, le peintre n'a retenu que les éléments essentiels à rendre l'harmonie souhaitée.

On trouve le même souci de simplification dans le tableau Au cirque de Montmartre (pl. 22), une des six toiles que Morrice envoie au Salon 1905 de la Nationale. Pour une deuxième année consécutive, honneur rarement accordé, l'État français acquiert une de ses œuvres (Au bord de la mer, Saint-Malo; Musée de Picardie, Amiens).

Le combat de taureau à Marseille (pl. 23), lui aussi exposé à la Société Nationale en 1905[13] reprend, inversé, le schéma de composition du Cirque de Montmartre. La toile est un agrandissement fidèle de l'esquisse (Toronto, coll. part.), bien que le dosage des

11  Henry Marcel, « Les Salons de 1902 », La Gazette des Beaux-Arts, 3<sup>e</sup> période, t. XXVII (1902), p. 472.
12  Mentionnons Joseph Pennell (1860 ?–1926), Alexander Jamieson (1873–1937), Milner Kite (1862–?), Gabriel Thompson, Roderick D. Mackenzie, et Orville Hoyt Root (1865–1929).
13  On trouve le croquis préparatoire dans le carnet n° 18 qui contient en outre des vues d'Avignon et de Venise; une date notée au carnet indique que le voyage a été effectué à l'été 1904.

couleurs ait été entièrement repensé en fonction de l'harmonie finale, basée sur la complémentarité des couleurs primaires et secondaires. Pendant que le haut et le bas du tableau jouent en sourdine une mélodie en rouge et vert, la piste de l'arène joue le thème principal du jaune et de sa complémentaire le violet, qui colore délicatement les parties ombrées. Quatre grands arbres, déjà présents dans le croquis (carnet n° 18), rythment la composition. L'artiste a peut-être un peu trop poussé sa recherche harmonique, utilisant des tons beaucoup plus atténués que dans l'esquisse, et le résultat final manque de vie. L'emploi pour la première fois d'une pâte très diluée ne contribue pas peu à ce résultat, mais l'application de cette technique, bientôt stimulée par la découverte du fauvisme, entraînera Morrice vers de nouvelles voies.

En effet, pendant que le peintre canadien élabore patiemment en atelier son *Combat de taureau*, ses contemporains Matisse, Vlaminck et Derain jouent avec vigueur et franchise de ces mêmes couleurs primaires. Leurs œuvres présentées au Salon d'automne 1905 choquent le public, et certains critiques les surnomment les « fauves ». Un critique remarque pourtant l'envoi de Morrice, dont les quatre études à l'huile pourraient, selon lui, « désespérer de peindre tous les exposants du Salon[14] ». L'artiste subit peut-être dès ce moment-là le choc fauve, mais les quatre *Effets de neige* qu'il expose à la Société Nationale 1906 n'en portent pas la trace, sauf peut-être le bleu trop intense du ciel dans l'*Effet de neige (Traîneau)* acquis au Salon par le Musée de Lyon.

Morrice passe deux mois au Québec au début de 1906. Un croquis détaillé datant de ce séjour, dans le carnet n° 16, nous a permis d'identifier la *Place canadienne en hiver* (pl. 25) avec un coin de la place Jacques-Cartier à Montréal, la maison Del Vecchio, restaurée depuis. Cette moelleuse scène d'hiver semble à première vue peinte dans une dominante crème; à force de regarder, du vert et du rose apparaissent lentement, s'appellent et se répondent en duo. Le même phénomène se produit avec les motifs de verres et de bouteilles peints sur la façade de l'hôtel : d'abord invisibles, ils s'imposent peu à peu au spectateur, qui ne peut plus en faire abstraction.

*Une boutique de barbier* (pl. 28) correspond probablement à l'*Effet de neige (Boutique)* de la Société Nationale 1906. Comme dans la toile précédente, la composition est basée sur les formes géométriques d'une façade, effet souligné ici par le grattage systématique des boiseries[15]. La comparaison du croquis et de l'esquisse préparatoire avec la toile (pl. 26 à 28) nous révèle la façon de procéder du peintre : le dessin, sec et précis, sert de référence pour la composition et les détails qu'il choisira ou non d'inclure dans la version finale, tandis que l'esquisse enregistre les couleurs; sa pâte, déjà très diluée, a été frottée pour laisser apparaître le bois du support, ajoutant ainsi une couleur à une gamme fort réduite. La toile a été peinte en atelier, probablement à Paris; tout le fond, sauf la façade de la boutique, a été apprêté en bleu, visible à travers les glacis rose-brique des murs et sous la neige qui recouvre le sol. Cet emploi d'une couleur contrastante pour le fond empêche les tons d'être trop anémiés, corrigeant ainsi le défaut décelé dans le *Combat de taureau* de l'année précédente.

Outre les croquis québécois déjà mentionnés, le carnet n° 16 contient des scènes normandes (Dieppe) et vénitiennes. Bien qu'aucune d'elles ne corresponde aux *Maisons rouges à Venise* et au *Palazzo Dario* (pl. 29 et 30), la technique de ces toiles est si proche de celle d'*Une boutique de barbier*

14 François Monod, « Le Salon d'automne », *Art et Décoration*, t. XVIII (1905), p. 206.

15 Grattage postérieur à 1906, puisqu'une photographie ancienne nous montre une toile aussi moelleuse que la précédente (cliché sur verre par Crevaux, MBAC).

qu'on peut avancer la date de 1906 ou 1907 pour leur exécution. Le *Port de Venise* (pl. 31) date bien de 1906, puisque Morrice s'est servi d'un croquis du carnet n° 16 pour la proue du grand voilier. La tonalité générale de la *Boutique de barbier*, quoique lumineuse à cause du fond bleu, était encore discrète. *Palazzo Dario* et *Port de Venise*, par contre, sont peints avec des couleurs d'inspiration fauve, turquoise vif et orangé. Tout aussi vivantes, mais un peu plus tempérées, les couleurs de la *Course de chevaux, Saint-Malo*, exposée à la Société Nationale de 1907 (pl. 32), prouvent que Morrice a réussi à assimiler à son style personnel les couleurs franches du fauvisme.

Morrice enverra annuellement au Salon de la Société Nationale jusqu'en 1911, mais il lui préfère désormais ceux de la Société Nouvelle, où il expose à partir de 1908 et dont il deviendra sociétaire en 1912, et surtout le Salon d'automne, bien qu'il le trouve un peu « révolutionnaire[16] ». Il en devient membre dès 1907 et, l'année suivante, est co-vice-président du jury de 24 membres (dont Matisse) qui refuse en bloc les paysages cubistes de Georges Braque (1882-1963). L'autre vice-président est Albert Marquet (1875-1947), celui des fauves avec lequel Morrice a le plus d'affinités à cette époque; le célèbre *Traversier à Québec* (pl. 35), peint après un séjour au Canada à l'hiver 1905-1906, et surtout un *Quai des Grands-Augustins* (pl. 33) avec ses contours marqués et l'harmonie mauve et grise soulignée de vert, sont très proches des œuvres de Marquet, tout en conservant une légèreté de touche toute « morricienne ».

Pendant qu'à Paris sa carrière se poursuit avec succès, Morrice tente un nouvel effort pour conquérir le public canadien. Son retour sur la scène locale, annoncé par de timides envois aux expositions de Montréal et de Toronto à partir de 1906 et par un article de William Ingram en janvier 1907 (voir bibliographie en fin de volume), est en partie dû aux efforts d'Edmund Morris; ce dernier l'invite à participer à la fondation du Canadian Art Club (C.A.C.), formé en 1907 pour promouvoir les œuvres d'artistes canadiens par le biais d'expositions-ventes. Morrice accepte avec enthousiasme, mais la rougeole l'empêche de venir assister au vernissage de la première exposition à Toronto en février 1908, comme il l'explique dans une lettre à Morris datée du 15 décembre 1907.

Un an plus tard, il profite d'un voyage au Canada (hiver 1908-1909) pour emporter avec lui une dizaine de toiles, et il en vend quatre avant même l'ouverture du C.A.C. le 1er mars; le M.B.A.C. acquiert un *Quai des Grands-Augustins*, et les trois autres toiles, dont le *Port de Venise* (pl. 31), sont achetées par des collectionneurs montréalais. Après le C.A.C., l'ensemble est présenté au Salon du printemps de l'A.A.M., et la toile *Régates, Saint-Malo* (Montréal, coll. part.) remporte le prix Jessie Dow pour la meilleure huile. Quelques mois plus tard, à la suggestion d'Edmund Morris, le *Canadian Magazine* publie un article très élogieux du critique français Louis Vauxcelles.

Malgré des critiques meilleures d'année en année, le C.A.C. n'est pas un succès financier, et Morrice laisse paraître son découragement dans une lettre à Morris datée du 12 février 1911; renonçant, selon ses propres termes, à améliorer le goût du public canadien, il n'enverra désormais au Canada que des œuvres anciennes ou de second ordre, réservant les meilleures pour les expositions internationales. Le marchand et critique William Watson essaie encore d'intéresser le public, en consacrant à Morrice la majeure partie de son compte-rendu du Salon du printemps 1911 de l'A.A.M.[17]. Le peintre reprend

16  Lettre à Newton MacTavish, 24 août [1909]. North York (Toronto), Public Library, succursale Willowdale.

17  William R. Watson, « Artists Work of High Order », *The Gazette*, 10 mars 1911.

espoir, puisqu'en décembre 1911 il revient au pays avec d'autres toiles; Scott & Sons les montrent en solo en janvier puis en envoient quelques-unes au C.A.C. à Toronto, à l'A.R.A.C. à Ottawa, et à l'A.A.M. à Montréal; à ce dernier endroit, *Palazzo Dario*, qui date de plusieurs années (pl. 30), vaut à l'artiste un second prix Jessie Dow. L'A.R.A.C. l'accueille dans ses rangs en 1913 avec le titre d'« Honorary Non-Resident Academician », le dispensant du dépôt d'un tableau de réception, mais Morrice n'enverra plus rien à son exposition annuelle.

De plus en plus de collectionneurs canadiens, publics et privés (montréalais pour la plupart), achètent pourtant ses œuvres. En mars 1914, Maurice Cullen, alors président du Arts Club de Montréal, parvient à en rassembler 26 pour une exposition dans les locaux du Club.

Morrice emportera encore un lot de toiles en décembre 1914, que Scott exposera pendant dix semaines au début de 1915. Comme en 1912, nous ignorons et le contenu et l'impact de cette exposition, puisque les journaux n'en font aucun compte-rendu. La guerre empêchera par la suite Morrice, qui a regagné Paris, de suivre de près l'activité artistique de son pays natal. Sa participation au Salon du printemps 1916 de l'A.A.M. est sa dernière à une exposition canadienne, puisque le C.A.C. avait été dissout à l'automne 1915.

Depuis 1906, pourtant, les envois de Morrice étaient toujours bien accueillis par les critiques canadiens, mais sa réputation ici devait peut-être plus au prestige de ses succès européens qu'au style novateur de ses toiles; lorsque des artistes plus jeunes rentreront d'Europe avec des œuvres à peine plus audacieuses – A.Y. Jackson (1882-1974) avec ses pochades italiennes en 1912, John Lyman (1886-1967) avec ses toiles fauves l'année sui-

vante – ils seront éreintés par la critique et le public. Plusieurs de ces jeunes artistes, tels Lyman, Clarence Gagnon (1881-1942) et Edwin Holgate (1892-1977), rendent d'ailleurs visite à leur aîné à Paris.

Morrice n'y est pas souvent, puisqu'en plus de ses séjours réguliers au Canada il continue de parcourir le monde. Plusieurs des toiles qu'il expose en Europe en 1910 et 1911 ont pour sujet le pittoresque port de Concarneau, au sud-ouest de la Bretagne. Quelques semaines de repos à Dieppe en septembre 1909 n'avaient pas suffi à renouveler son inspiration, qui s'anémiait depuis quelques mois dans des harmonies un peu fades; *Pont de glace sur la rivière Saint-Charles*[18] (pl. 34) laisse en effet percer une certaine lassitude chez l'artiste, sur qui le séjour breton aura un effet salutaire. Arrivé à Concarneau à la mi-novembre 1909, il s'y trouve si bien qu'à part quelques sauts à Paris, il ne le quittera que pour venir à Montréal célébrer les noces d'or de ses parents, en juin 1910, si l'on interprète bien une note du carnet n° 15 utilisé à Concarneau.

À Concarneau, Morrice reprend goût à la vie; s'il peint une marine (pl. 36), il la fait chanter dans une riche harmonie rose et indigo, et son regard se détourne de la mer; il se mêle à la foule des marchés, fréquente le cirque (voir pl. 37 et 38). De Concarneau il se rend facilement au Pouldu (voir pl. 39), que Gauguin avait rendu célèbre.

Les œuvres inspirées par Concarneau et Le Pouldu, ainsi que par le séjour québécois de l'été 1910 (*La Terrasse Dufferin, Québec*; *Montréal, Club Mont-Royal*), reflètent un nouvel équilibre dans l'art du peintre : couleurs vives sans être criardes, compositions à la fois étudiées et naturelles; *Le marché, Concarneau* (pl. 37) amorce même une tendance vers l'effet décoratif, influencée peut-être par les œuvres d'Henri Matisse (1869-1954).

18 Connue depuis plusieurs années sous le titre *Pont de glace sur le Saint-Laurent*, son sujet véritable nous est révélé dans une lettre à Morris, 5 avril 1908; la toile fut exposée au Salon 1908 de la Société Nationale sous le titre *Hiver à Québec*.

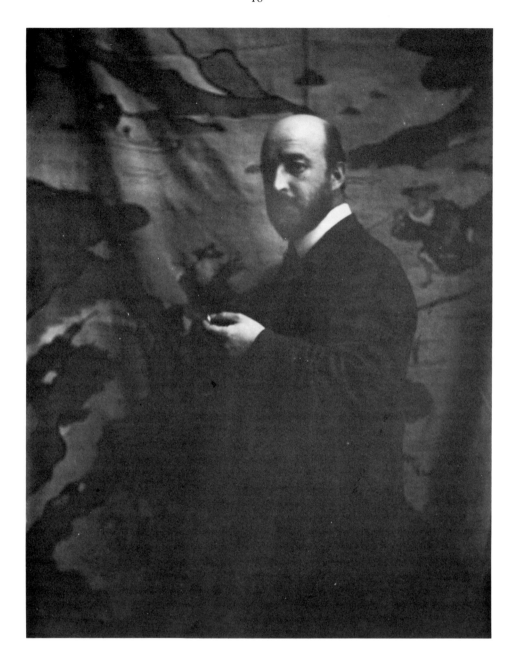

Fig. 4

J.W. Morrice
Photo : succession de David Morrice

Morrice connaît Matisse depuis quelques années, au moins depuis le Salon d'automne 1908, alors que tous deux faisaient partie du jury, et il le retrouve à Tanger (Maroc) en février 1912. Morrice s'y est rendu directement de Montréal, où il était venu passer les fêtes de fin d'année; d'après deux lettres envoyées à Morris en janvier 1912, il s'agit d'une décision spontanée : il y aurait suivi des amis montréalais dont nous ignorons l'identité.

Si les toiles inspirées à Morrice par son premier séjour marocain sont encore très proches de celles de Concarneau par l'harmonie et la technique, la transformation subie par l'esquisse dont s'est servi Morrice pour élaborer l'arrière-plan des *Environs de Tanger*, toile exposée au Salon d'automne 1912, montre que le peintre s'est concentré sur la recherche d'un effet décoratif (pl. 40 et 41). La surface de la toile est soulignée par la stylisation des éléments du paysage : un muret a fait place à des chemins formant des arabesques, une ferme [?] au second plan est devenue un groupe de bâtiments stylisés. Les Arabes accroupis au premier plan n'ont rien d'anecdotiques; créés par le peintre devant sa toile (puisqu'absents de l'esquisse), ils intègrent visuellement tous les plans du tableau à la surface. Le choix de deux tons majeurs pour l'harmonie (vert et rose), alors que la pochade est rendue dans les tons naturels du motif, accentue encore mieux l'effet bi-dimensionnel que Morrice a cherché à créer. Dans d'autres toiles tangéroises de 1912, les recherches de Morrice ont plutôt porté sur la couleur : presque stridente dans *Tanger* (Musée du Québec), plus riche et plus profonde dans une série sur le thème des échoppes (voir pl. 42).

Fuyant la grisaille parisienne, Morrice retourne à Tanger à la fin de l'année; Matisse y est déjà depuis octobre, en compagnie de Marquet et de Charles Camoin (1879-1965). Tous logent à l'hôtel Villa de France, et Morrice et Matisse peignent la vue depuis leur fenêtre respective (voir pl. 43). La toile du peintre français fait partie d'un triptyque exposé à Paris en avril 1913 (Moscou, musée Pouchkine), tandis que Morrice envoie la sienne au Salon d'automne en novembre suivant. Si le choix d'un même sujet peut n'être dû qu'au seul hasard, le fait que Morrice introduise pour la première fois dans son œuvre le thème de la fenêtre ouverte cher à Matisse prouve que c'est après avoir vu la toile du peintre français qu'il a modifié sa composition : le croquis préparatoire (carnet nº 6) ne comporte en effet ni jambage de fenêtre, ni vase de fleurs, autre élément du vocabulaire de Matisse. Contrairement aux *Environs de Tanger* de l'année précédente, et à l'opposé de la *Fenêtre* de Matisse, Morrice ne pousse pas très loin l'effet décoratif : sa perspective est normale, ses couleurs naturelles. Ce qui est neuf, par contre, c'est la spontanéité dans l'application de la couleur, également perceptible dans le portrait d'une jeune Marocaine (pl. 44). Cette liberté du geste est encore plus évidente dans la pochade *Paysage, Afrique du Nord* (pl. 45), dessin sur bois avant tout, très proche d'un croquis du carnet nº 6; les couleurs y sont à peine suggérées.

Matisse quitte Tanger fin février 1913; Camoin et Morrice y restent quelques semaines de plus, et le Canadien rentre à Paris à la mi-mars, via Gibraltar et Tolède. De retour en France, il se consacre davantage au portrait. Déjà, au Salon d'automne 1912, il avait exposé *Blanche*, aujourd'hui connue comme *La dame au chapeau gris* (pl. 46). Ce tableau, qui peut être rapproché des toiles de Concarneau et de celles du premier séjour marocain par sa composition très étudiée, sa matière dense et son coloris riche mais un peu

sombre, inaugure une série que le peintre poursuivra pendant quelques années. Plusieurs études de nus dans un décor quotidien (voir pl. 47) évoquent celles de Pierre Bonnard (1867–1947); Morrice écrit à Edmund Morris le 20 juin 1911 qu'il a vu une exposition du peintre français, probablement celle qui eut lieu chez Bernheim-Jeune en mai de cette année-là.

Peu de paysages datent de cette période : Cagnes-sur-Mer (banlieue de Nice), où Morrice passe les premières semaines de 1914, ne lui inspire que quelques croquis et de rares pochades; un court voyage en Tunisie[19] nous vaudra *Après-midi, Tunis* (M.B.A.M.). Maintenant âgé de 48 ans, Morrice commence à éprouver des ennuis de santé, auxquels l'alcool n'est sans doute pas étranger. L'étude des croquis et notes du carnet n° 10 permet de déduire que Morrice a suivi une cure de repos sur la rive française du lac Léman, d'où il a visité Genève. Quelques pages de ce carnet représentent Londres, où Morrice séjourne à l'automne 1914; il aurait quitté Paris le 11 août, une semaine après la déclaration de la guerre, et il est alors en route pour Montréal, où ses parents sont tous deux gravement malades.

Annie Anderson-Morrice s'éteint le 26 novembre 1914, son mari le 19 décembre suivant. Leur fils, qui n'était pas revenu au Canada depuis trois ans, y reste jusqu'à la mi-février 1915. Peu anxieux de retrouver l'Europe en guerre, il suit des amis à Cuba et ne rentre en France qu'à la fin d'avril, après un saut à la Jamaïque. Il ne quittera plus son pays d'adoption jusqu'à la fin de la guerre, mais il continue de voyager à l'intérieur de ses frontières : une lettre à MacTavish nous apprend qu'il passe six semaines dans le sud-ouest de la France en août et septembre 1915, et il fait probablement quelques séjours à Cagnes, où Léa l'attend toujours patiemment.

La guerre ayant interrompu le rythme des expositions, Morrice peut se concentrer sur ses portraits et études de nus et peindre quelques natures mortes (voir pl. 48). Il se remet au paysage avec enthousiasme, travaillant à partir des croquis rapportés de Londres et de Cuba. Après la fête spontanée et colorée des paysages marocains, l'artiste, dans ses toiles cubaines, retrouve sa pondération naturelle, accordant de nouveau beaucoup d'importance à la composition (voir pl. 49 et 51). Une *Scène à La Havane* (pl. 50) lui permet d'inclure le pilier d'une arcade, souvenir direct de Matisse, tout comme le sont les couleurs d'une pochade exécutée sur le motif (pl. 52)[20].

Morrice semble moins à son aise dans la grande murale (206 × 274 cm) que lui propose Lord Beaverbrook dans le cadre du « Canadian War Memorial Programme »; commandée en décembre 1917, la toile est terminée en juin suivant (*Canadiens dans la neige*; Ottawa, Musée canadien de la Guerre). L'artiste, promu au rang honorifique de capitaine, avait accompagné les troupes sur le front de Picardie en février, puis s'était retiré à Concarneau pour travailler.

La période qui suit immédiatement la fin de la guerre n'est guère fructueuse pour l'artiste. Morrice habite Quai de la Tournelle, au n° 23, depuis 1916, mais la vue de l'île Saint-Louis qu'il a de sa fenêtre l'inspire très peu. Et s'il voyage, il ne produit pas beaucoup; le carnet n° 22, utilisé entre 1918 et 1920, contient quelques scènes d'une ville nord-africaine, trop vagues pour qu'on puisse même identifier le pays visité, et aucune toile connue ne peut être rattachée à ce voyage.

Les expositions européennes ont repris leur activité, mais Morrice y envoie peu de choses, et pas nécessairement des œuvres récentes; il n'expose pas au Salon d'automne

---

19 Connu par une lettre de A.Y. Collins à Maurice Cullen, 12 mars 1914. Hamilton, Art Gallery of Hamilton.

20 Nous n'avons pu identifier aucune toile inspirée par le séjour jamaïcain de 1915; *Jamaïque* (coll. part., Saint Andrews [N.-B.]) représente en réalité l'entrée du port de La Havane. Morrice est peut-être retourné à la Jamaïque par la suite, puisqu'il expose des œuvres portant des titres jamaïcains aux Salons d'automne 1919 et 1923.

1920. Son état de santé pourrait expliquer ce ralentissement de l'activité créatrice du peintre, mais il reprend la mer dès qu'il est rétabli; ce nouveau voyage lui rendra toute son énergie et son inspiration, puisque les œuvres peintes en 1921 et 1922 sont parmi ses plus belles.

Une lettre adressée de Québec à une dame MacDougall de Montréal, qui l'a datée « JAN 21 » (archives du M.B.A.M.) nous apprend que Morrice revient encore une fois au Canada. C'est probablement de ce dernier séjour que date une *Maison de ferme québécoise* (pl. 53) très différente des toiles canadiennes précédentes de l'artiste. Marquant un progrès sensible par rapport aux œuvres cubaines de 1915, elle témoigne surtout d'une très grande aisance dans la composition et dans l'application de la couleur : l'effet décoratif est atteint sans effort apparent.

Du Canada, Morrice se rend à la Trinité, où il passe quelques semaines au début du printemps 1921. Sauf une exception (voir plus bas), toutes les toiles représentant la Trinité sont basées sur des dessins ou des aquarelles exécutés sur place. Ayant enfin acquis la sûreté de soi exigée par un médium qui ne pardonne aucune erreur, et qu'il avait presque abandonné depuis son arrivée en Europe, Morrice multiplie en effet les aquarelles après 1918. Ses huiles en bénéficient : l'artiste y élabore une technique très personnelle, toute en souplesse, très proche de celle de l'aquarelle.

*Paysage, Trinité* (pl. 54), une de ses œuvres les mieux connues, fait partie de toute une série de croquis, aquarelles et toiles montrant différentes vues de la Baie de Macqueripe, non loin de Port of Spain. On retrouve dans les toiles de cette série la simplicité de composition et l'effet décoratif déjà notés dans la *Maison de ferme québécoise*. Les couleurs, brillantes, évoquent Matisse et surtout Gauguin, quoique le tempérament nordique de Morrice préfère des tons froids : vert pur, bleu vif, tempérés de jaune très clair et de rose. L'artiste a utilisé la même palette pour un autre *Paysage, Trinité* (pl. 55); cette composition est basée sur une esquisse sur bois (pl. 56) directement copiée d'une photographie du village historique de Saint-Joseph, situé à quelques kilomètres de Port of Spain (fig. 5). Ce n'est pas la première fois que Morrice a recours à ce procédé : il avait déjà copié la photo d'un jeune Tunisien (*Indigène au turban*, M.B.A.M.) et avait utilisé des photos de soldats en marche lorsqu'il élaborait sa murale de guerre.

Satisfait de ses récents travaux, Morrice expose trois toiles de la Trinité au Salon d'automne 1921; pour la bonne mesure, il y ajoute deux toiles cubaines et un portrait de *Blanche*. Il y a cependant longtemps que les critiques ne remarquent plus ses envois. L'art occidental a fait des pas de géant depuis le début du siècle, et Morrice, qui a choisi dès 1906 une voie secondaire du fauvisme, n'est plus concerné par les mouvements artistiques plus récents. S'il note, dans une lettre à Morris datée du 8 novembre, la présence des cubistes au Salon d'automne 1911, c'est pour avouer ne pas comprendre leur démarche. D'ailleurs, Morrice nous a peu livré ses opinions sur l'art contemporain, que ce soit dans sa correspondance ou dans ses carnets, alors qu'il note souvent dans ces derniers, surtout après 1920, les nouveautés musicales et littéraires.

Paul Cézanne (1839–1906) est l'un des rares artistes que Morrice ait mentionné dans sa correspondance. Dans une lettre à Edmund Morris datée du 30 janvier 1910, il parle avec enthousiasme des œuvres qu'il a vues dans une exposition (chez Bernheim-Jeune) : « Fine work, almost criminally fine ... ». Ce n'est toutefois qu'en 1922 qu'on

Fig. 5

*Saint-Joseph, Trinité*
Photo tirée de *The Cradle of the Deep: An Account of a Voyage to the West Indies* par Sir
Frederick Treves (Londres : Smith, Elder & Co.), 1908, en regard de la page 69.

peut déceler une certaine influence du peintre français, soit dans une quinzaine d'aquarelles rapportées de Corse et d'Algérie et dans les deux ou trois toiles inspirées par ce voyage (voir les pl. 57 et 58). Les affinités s'arrêtent toutefois au niveau formel, puisque Morrice ne s'aventura jamais à émuler les savantes constructions spatiales de Cézanne.

C'est de février à avril 1922 que Morrice, accompagné de Léa Cadoret, visite l'Algérie. Tous deux avaient passé Noël et le mois de janvier dans leur nouvelle villa du Cros-de-Cagnes, le « Chalet Robinson »; ils sont en Corse début février, et le 8 du même mois ils sont déjà à Alger (carnets nos 19 et 21). Ils parcourent la campagne aux alentours d'Alger et de Constantine, et font escale à Oran, mais le Sahara ne les attire pas. Un arrêt à Majorque au retour est suggéré par quelques notes et croquis du carnet no 19 (voir pl. 59).

À Alger même, les motifs de prédilection de l'artiste se résument à des vues générales de la ville et aux alentours de la Place du Gouvernement, où la Mosquée de la Pêcherie (Djamaa el Djedid) l'attire particulièrement (voir pl. 58). Cette mosquée est entourée de hauts édifices à la française depuis la fin du XIXe siècle, mais l'artiste, attiré par le pittoresque et l'exotisme, en fait complètement abstraction.

Le portrait d'une *Négresse algérienne* (pl. 60), où le parfait équilibre de la composition et des couleurs n'enlève rien à la personnalité du modèle, est le dernier portrait peint par Morrice, et l'un des mieux réussi. C'est également l'un de ses derniers tableaux achevés, puisque la maladie ralentit considérablement ses activités après le retour d'Algérie. Il souffre d'un ulcère à l'estomac et, s'il voyage encore, c'est dans le seul but de se soigner : cure au bord du lac Léman (Évian, août 1922) puis à Leysin, en Suisse romande; à Montreux, où Morrice retrouve son frère Arthur Anderson et ses neveux Eleanore et David, on doit finalement l'opérer d'urgence.

Trop malade, Morrice laisse de côté sa production algérienne, et il n'expose rien de récent en 1922. L'année suivante, il envoie *Paysage (Algérie)* au Salon d'automne de Paris et un *Port d'Alger* à celui du marchand Goupil à Londres. Il retourne ensuite à Montreux, puis à Cagnes, pour passer Noël avec Léa et revoir ses amis canadiens Brymner et Lyman, qui séjournent sur la Côte d'Azur. Brymner le trouve vieilli, changé par la maladie, mais Morrice ne s'avoue pas vaincu; il repart bientôt vers la Tunisie, via la Sicile, toujours à la recherche de nouveaux motifs. La maladie aura pourtant le dernier mot, et il meurt à l'hôpital militaire de Tunis le 23 janvier 1924. Il y repose toujours, au cimetière du Borgel.

Morrice est mort à l'âge de 58 ans. Il passa plus de la moitié de sa vie en Europe, principalement à Paris, où il obtint un succès intéressant. Mais il n'a jamais perdu tout à fait le contact avec son pays natal, et son rôle dans l'évolution de la peinture canadienne n'est pas négligeable : c'est à travers ses œuvres et celles d'autres peintres qui ont étudié et travaillé à Paris à la même époque que les jeunes artistes d'ici ont pu prendre connaissance des développements récents de l'art européen. Morrice subit d'ailleurs lui-même, au cours de sa carrière, l'influence d'autres peintres; plutôt que faiblesse de sa part, il faut y voir la recherche constante de nouveaux stimulants, essentiels à cet artiste timide pour exprimer sa propre personnalité, toute empreinte de poésie et de musique.

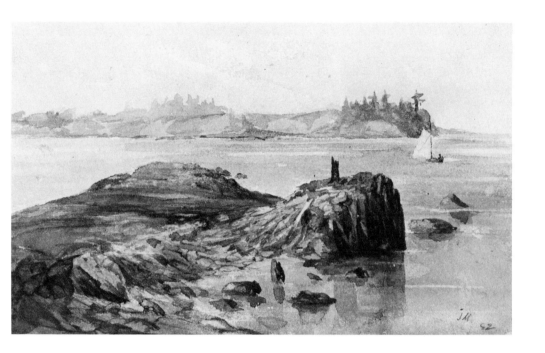

1

*L'île Cushings*  1882
Aquarelle sur papier
13,8 × 22,8 cm
Musée des beaux-arts de Montréal
Don de Eleanore et David Morrice, 1974

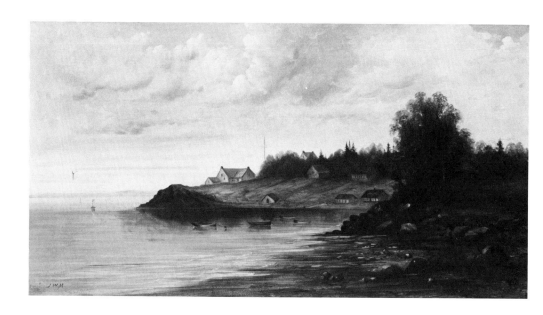

2

*Paysage canadien*  v. 1884
Huile sur toile
36,2 × 66,3 cm
Musée du Québec, Québec

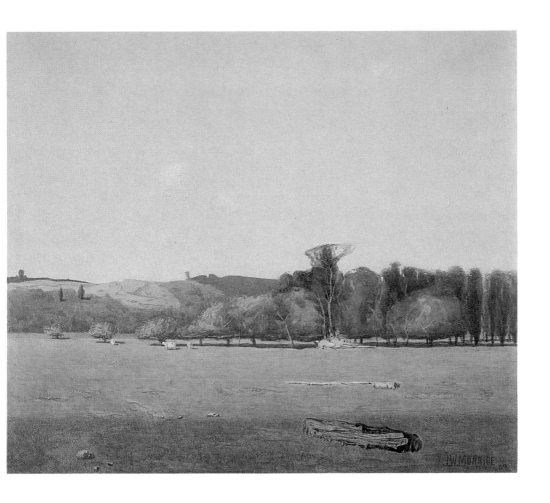

3

*Don Flats, Toronto*   1889
Aquarelle sur papier
41,3 × 46,4 cm
Musée des beaux-arts de Montréal
Acheté grâce au fonds D<sup>r</sup> F.J. Shepherd, 1938

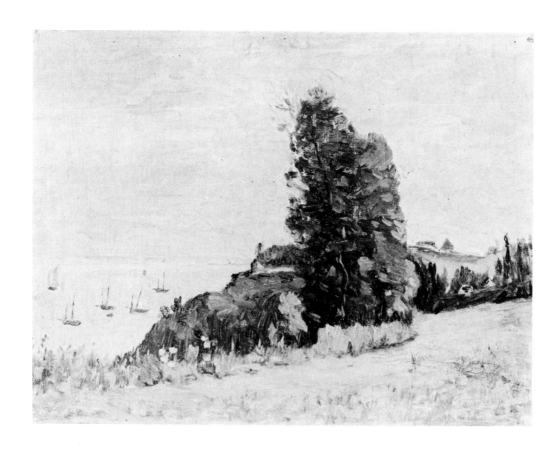

4

*Paysage* v. 1893–1894
Huile sur toile collée sur carton
22,2 × 29,9 cm
Collection particulière, Saint-Lambert (Québec)

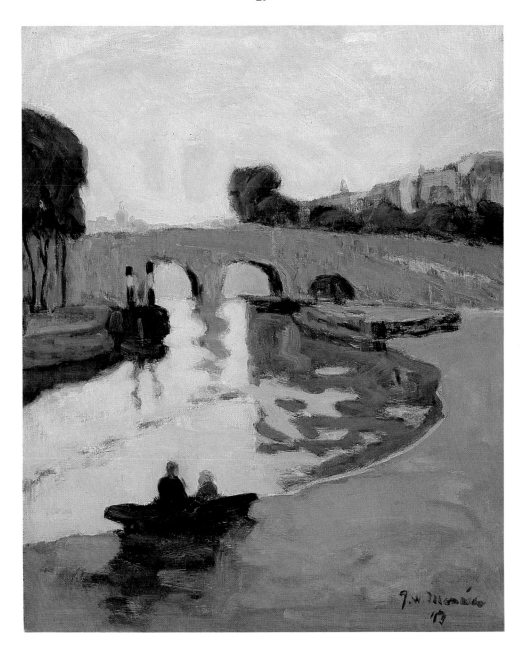

5

*Sur les bords de la Seine*   1893
Huile sur toile collée sur carton
33,7 × 26,7 cm
Musée des beaux-arts de Montréal
Don de M^me R.E. MacDougall, 1966

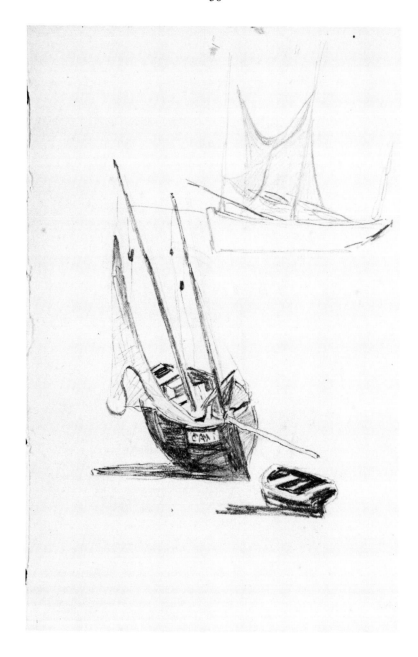

6

*Barques à Cancale* 1896
Page 5 du carnet n° 2
Mine de plomb sur papier
16,8 × 10,7 cm
Musée des beaux-arts de Montréal
Don de Eleanore et David Morrice, 1973

7

*Nocturne*  v. 1895–1896
Page 84 du carnet n° 9
Mine de plomb sur papier
16,4 × 10,9 cm
Musée des beaux-arts de Montréal
Don de Eleanore et David Morrice, 1973

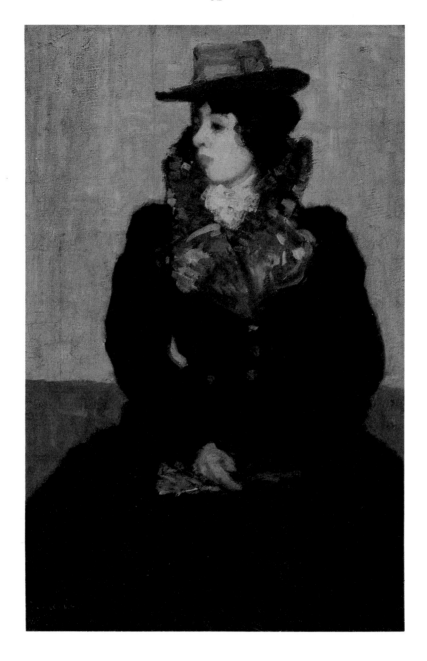

8

*Jeune femme au manteau noir*  v. 1897
Huile sur toile
81,2 × 54,5 cm
Musée des beaux-arts de Montréal
Acheté grâce au fonds D<sup>r</sup> F.J. Shepherd, 1937

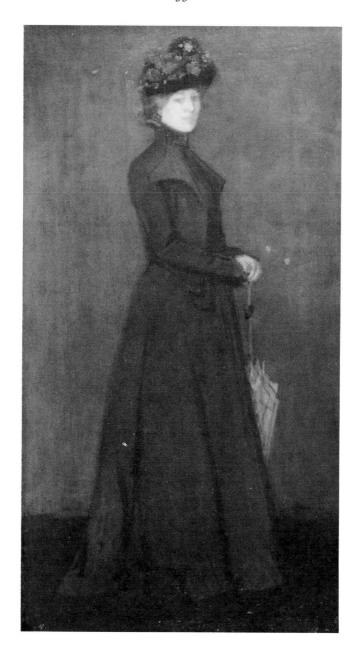

9

*Dame en brun*   v. 1898
Huile sur toile
86,4 × 50,8 cm
Collection particulière, Toronto

10

*Étude de modèle* v. 1896
Page 40 du carnet n° 11
Mine de plomb sur papier
Musée des beaux-arts de Montréal
Don de Eleanore et David Morrice, 1973

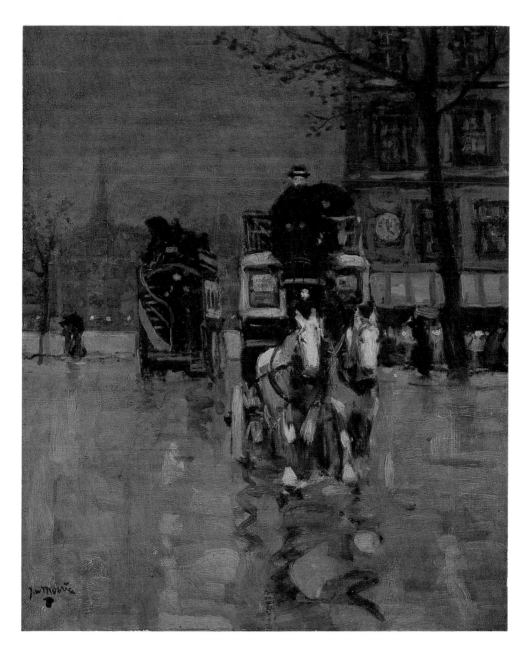

11

*L'Omnibus à chevaux*   v. 1896
Huile sur toile
61 × 50,2 cm
Musée des beaux-arts du Canada, Ottawa
Acquis en 1961

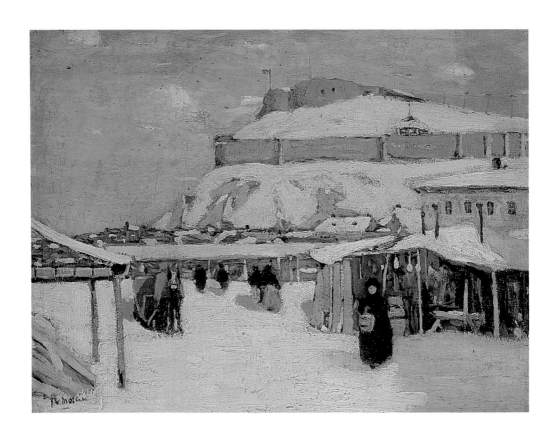

12

*La Citadelle de Québec*   1897
Huile sur toile
47,5 × 61,5 cm
Musée du Québec, Québec
Legs David Morrice, 1981

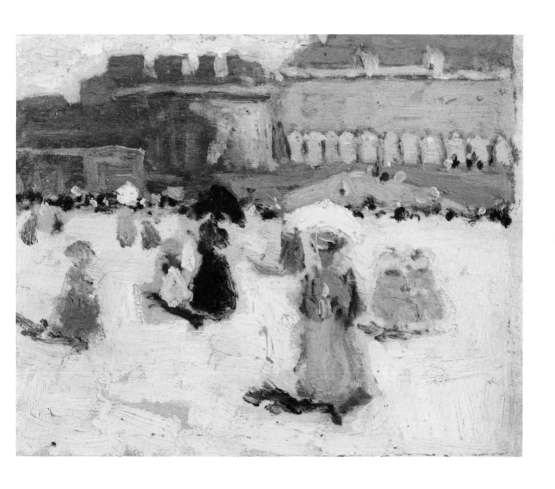

13

*Les remparts, Saint-Malo* (étude)   1898–v. 1900
Huile sur bois
12,7 × 15,4 cm
Musée des beaux-arts de Montréal
Don de la succession de l'artiste, 1925

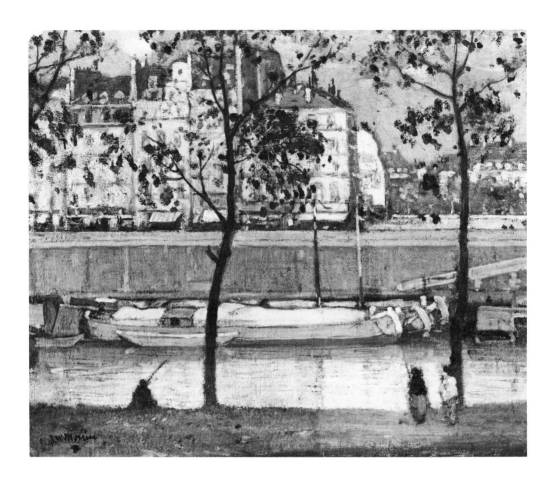

14

*Quai de la Seine*  1897
Huile sur toile
49,5 × 60,4 cm
Collection particulière, Saint Andrews (N.-B.)

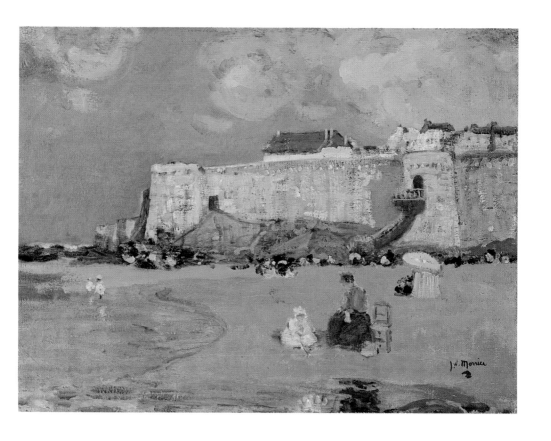

15

*Sous les remparts, Saint-Malo*   1898–v. 1900
Huile sur toile
61 × 82 cm
Musée des beaux-arts de Montréal
Legs William J. Morrice, 1943

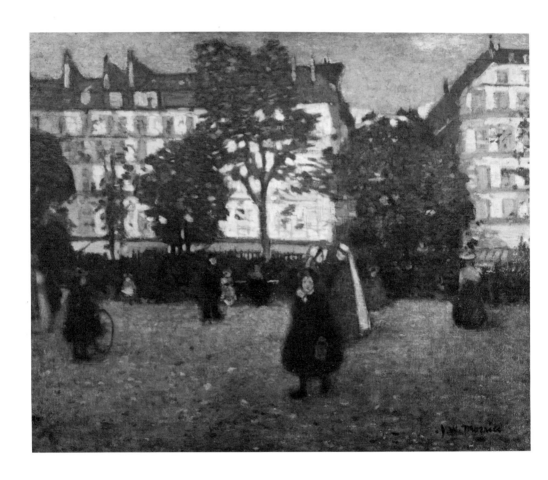

16

*Effet d'automne (Jardin du Luxembourg)*   v. 1898
Huile sur toile
59,7 × 72,5 cm
Collection particulière, West Vancouver

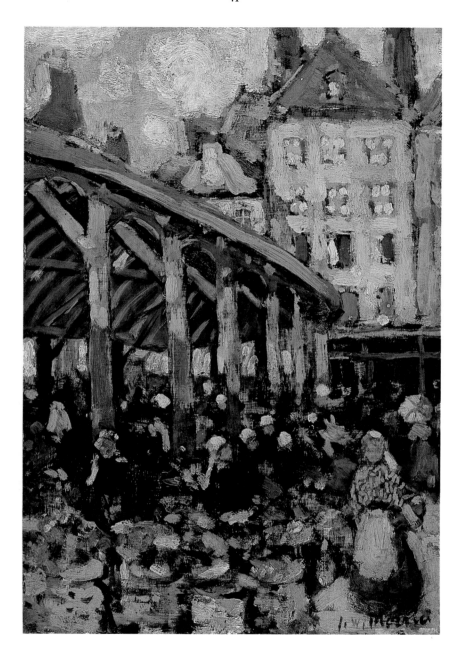

17

*Marché, Saint-Malo* v. 1900–1902
Huile sur bois
25,4 × 17,8 cm
Collection particulière, Toronto

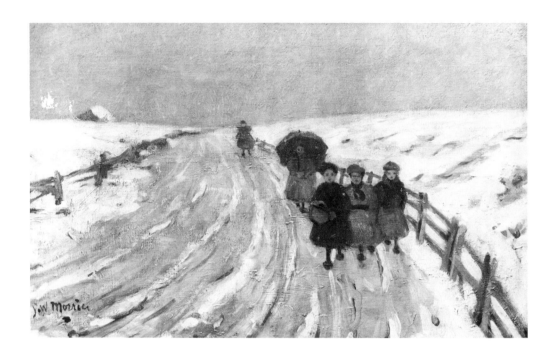

18

*Les enfants canadiens*   v. 1901
Huile sur toile
46,4 × 73,7 cm
Musée des beaux-arts de l'Ontario, Toronto
Fonds canadien Reuben et Kate Leonard, 1948

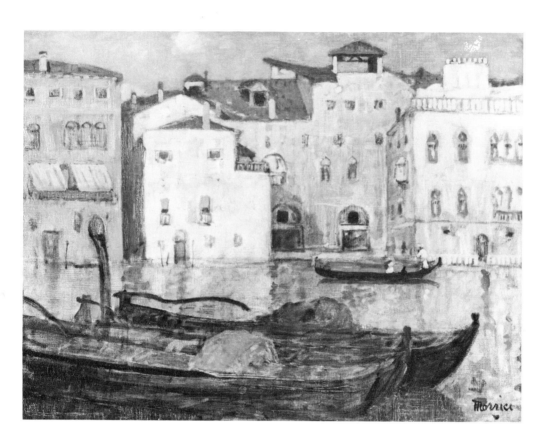

19

*Venise la dorée*  v. 1901
Huile sur toile
49,5 × 65,4 cm
Collection particulière, Saint Andrews (N.-B.)

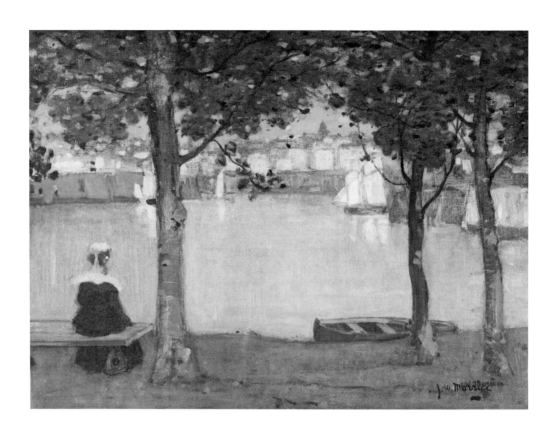

20

*Le port de Saint-Servan* v. 1902
Huile sur toile
59 × 81 cm
Collection particulière, Ville Mont-Royal (Québec)

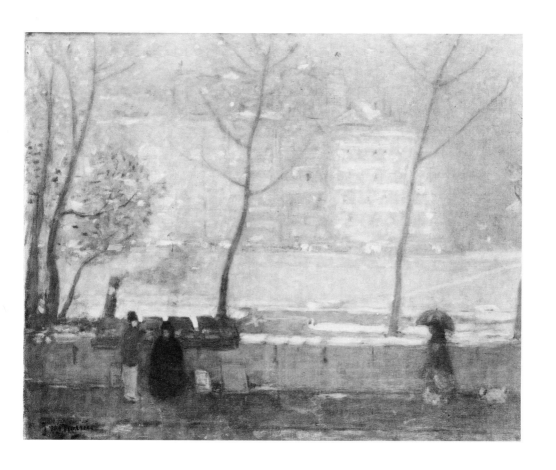

21

*Quai des Grands-Augustins, Paris*  v. 1904
Huile sur toile
66 × 81,4 cm
Musée d'Orsay, Paris

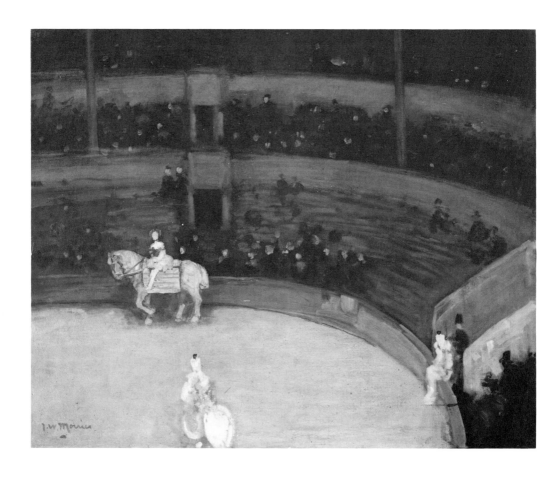

22

*Au cirque de Montmartre*   v. 1905
Huile sur toile
48,3 × 59,7 cm
Musée des beaux-arts du Canada, Ottawa
Acquis en 1912

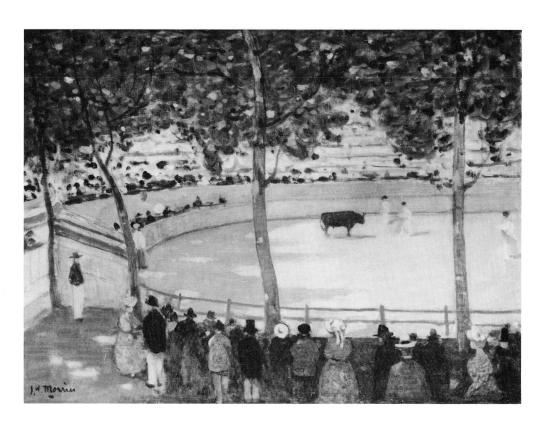

23

*Le combat de taureau à Marseille*   v. 1905
Huile sur toile
58,4 × 79,4 cm
Collection particulière, Montréal

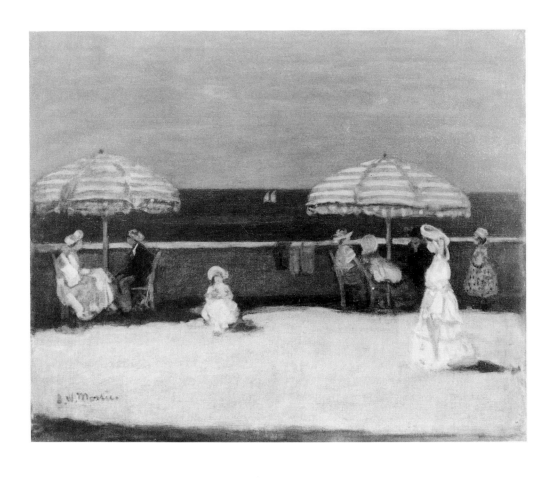

24

*Promenade, Dieppe* v. 1903–1904
Huile sur toile
48,3 × 61 cm
Collection particulière, Toronto

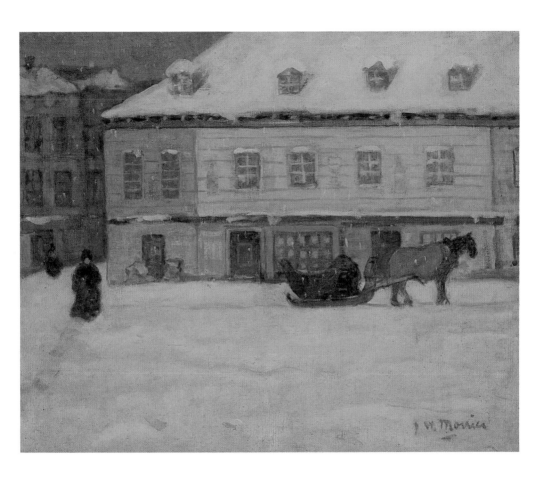

25

*Une place canadienne en hiver*   v. 1906
Huile sur toile
50,8 × 55,8 cm
Collection particulière, Montréal

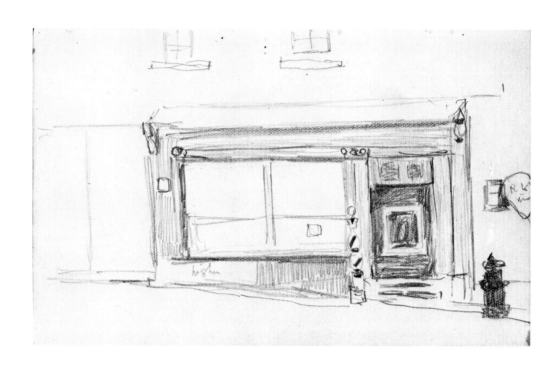

26

Croquis pour *Une boutique de barbier*   1906
Page 53 du carnet n° 16
Mine de plomb sur papier
10,3  ×  16,5 cm
Musée des beaux-arts de Montréal
Don de Eleanore et David Morrice, 1973

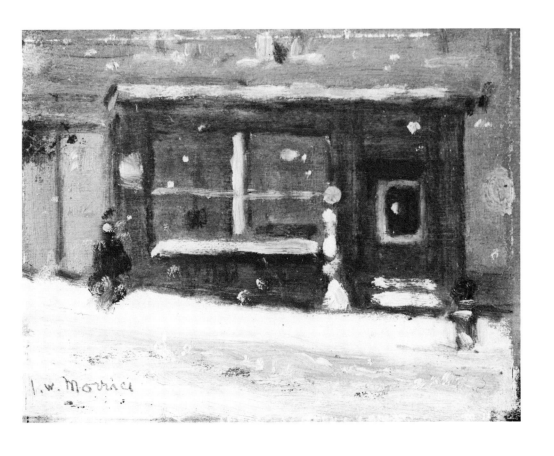

27

Étude pour *Une boutique de barbier* 1906
Huile sur bois
11,1 × 14,6 cm
Collection particulière, Montréal

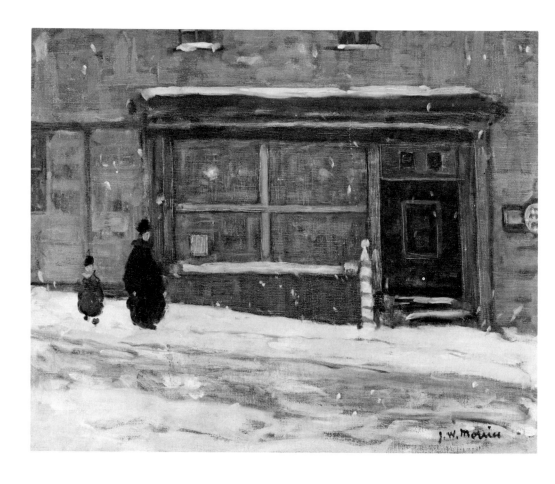

28

*Une boutique de barbier* 1906
Huile sur toile
50,8 × 61 cm
Collection particulière, Ville Mont-Royal (Québec)

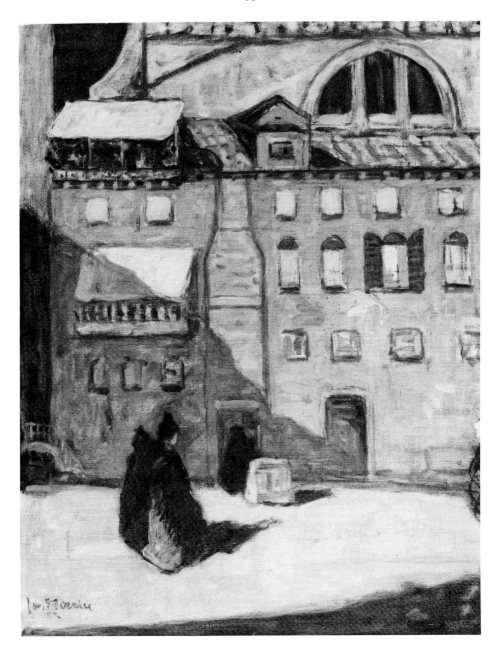

29

*Maisons rouges à Venise*   1906 ou 1907
Huile sur toile
64,2 × 49,6 cm
Musée des beaux-arts de Montréal
Don de la succession de l'artiste, 1925

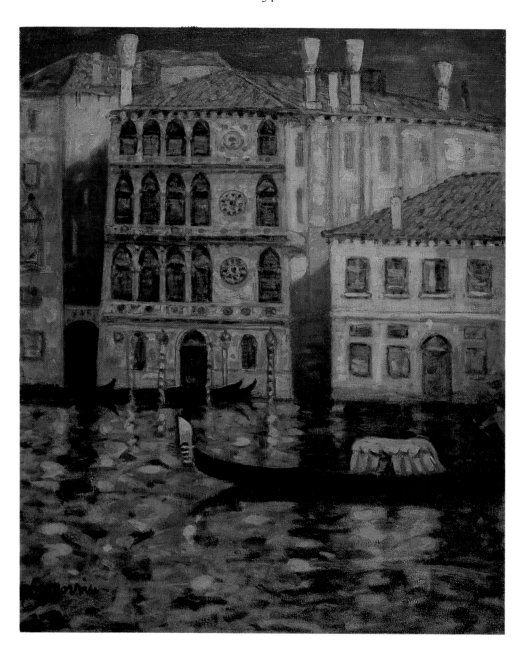

30

*Palazzo Dario*  1906 ou 1907
Huile sur toile
72,4 × 59,7 cm
Collection particulière, Montréal

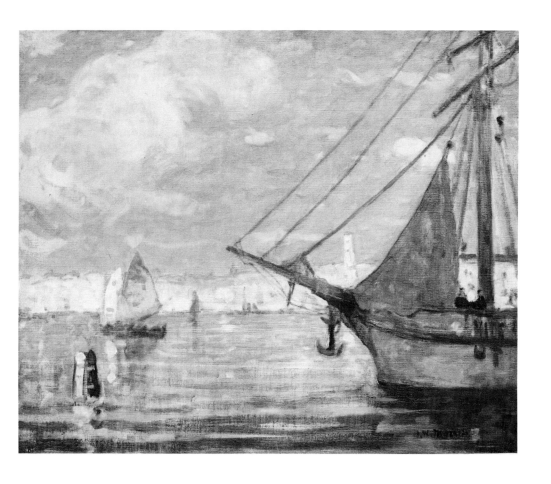

31

*Port de Venise*  v. 1906
Huile sur toile
50,5 × 61 cm
Musée des beaux-arts de Montréal
Legs L. Hosmer Perry, 1949

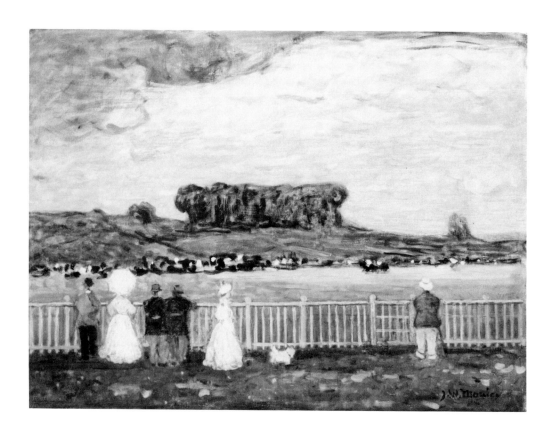

32

*Course de chevaux, Saint-Malo* v. 1907
Huile sur toile
61 × 78,7 cm
Musée des beaux-arts de Montréal
Acheté grâce au fonds John W. Tempest, 1932

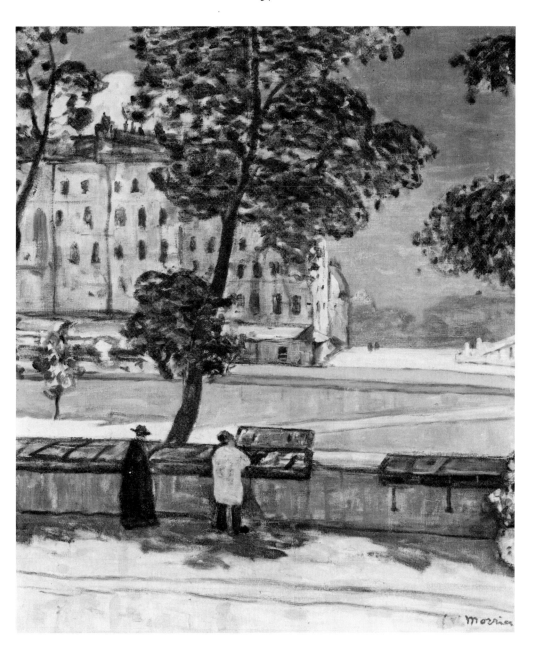

33

*Quai des Grands-Augustins, Paris* v. 1908
Huile sur toile
61 × 50,2 cm
Musée des beaux-arts de Montréal
Legs William J. Morrice, 1943

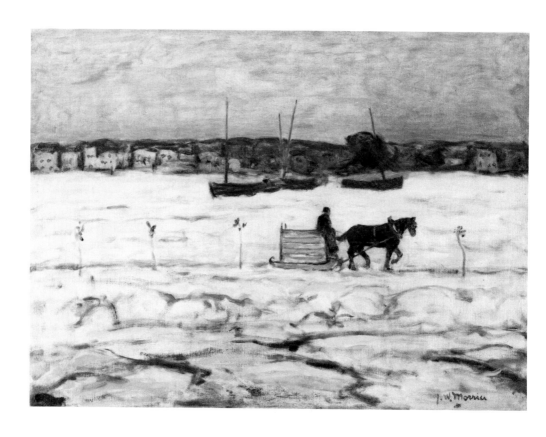

34

*Pont de glace sur la rivière Saint-Charles*   v. 1908
Huile sur toile
60 × 80,7 cm
Musée des beaux-arts de Montréal
Don de la succession de l'artiste, 1925

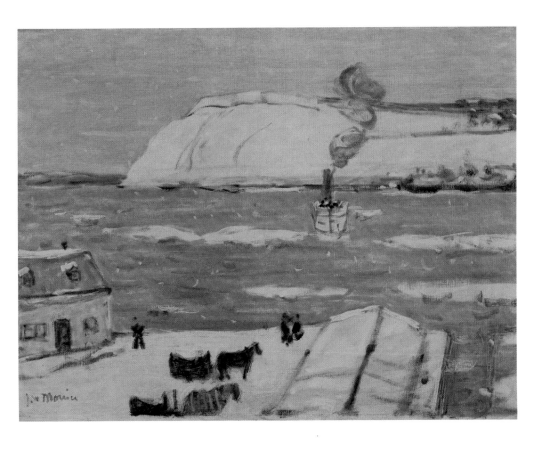

35

*Le traversier à Québec*   v. 1907
Huile sur toile
61 × 81,3 cm
Musée des beaux-arts du Canada, Ottawa
Acquis en 1939

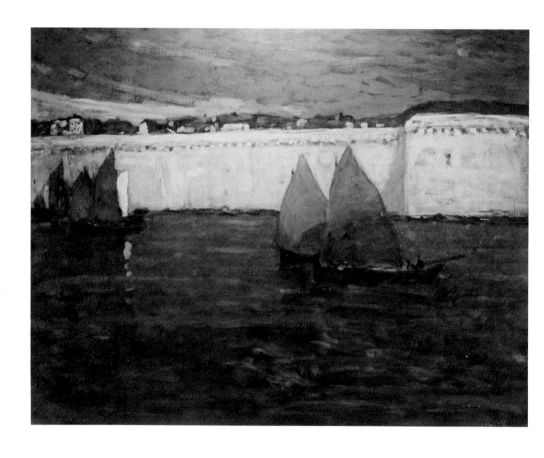

36

*Une vue du port à Concarneau*   v. 1910
Huile sur toile
44 × 59 cm
Collection particulière, Saint Andrews (N.-B.)

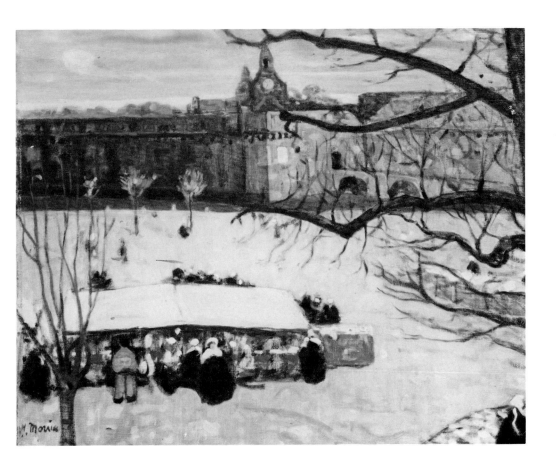

37

*Le marché, Concarneau* v. 1910
Huile sur toile
60,3 × 73 cm
Musée des beaux-arts de l'Ontario, Toronto
Acquis en 1935

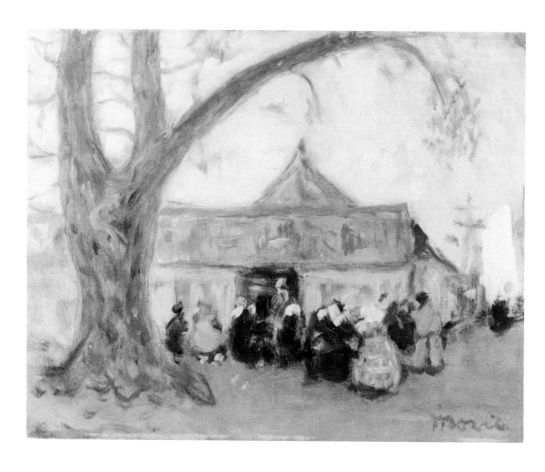

38

*Cirque d'hiver, Concarneau*   v. 1910
Huile sur bois
12,7 × 17,1 cm
Collection particulière, Toronto

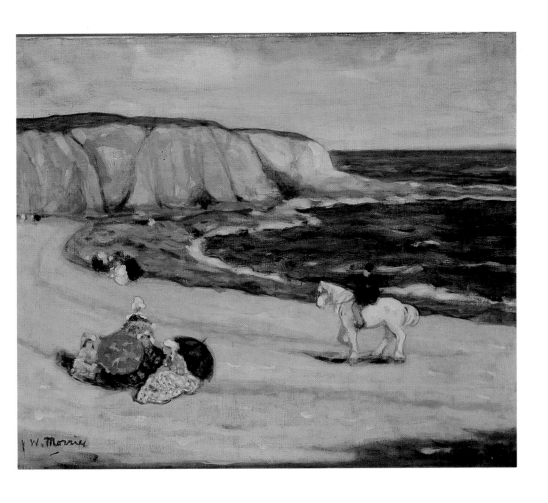

39

*Plage, Le Pouldu*   v. 1910
Huile sur toile
50,2  ×  75,6 cm
Club Mont-Royal, Montréal

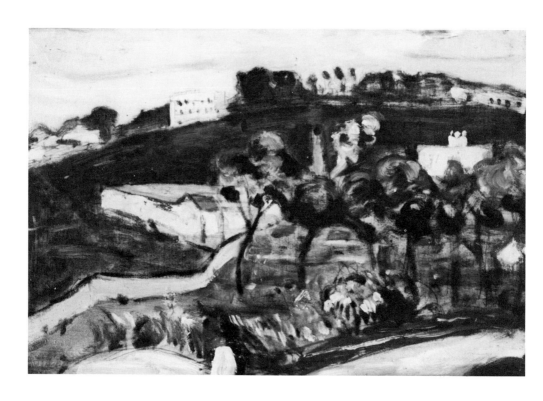

40

Étude pour *Les environs de Tanger*  1912
Huile sur bois
22,9 × 33 cm
Collection particulière, Hull (Québec)

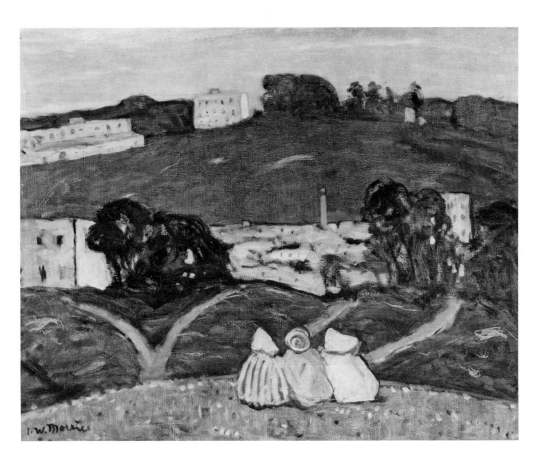

41

*Les environs de Tanger*  1912
Huile sur toile
63,5 × 81,3 cm
Musée des beaux-arts du Canada, Ottawa
Acquis en 1953

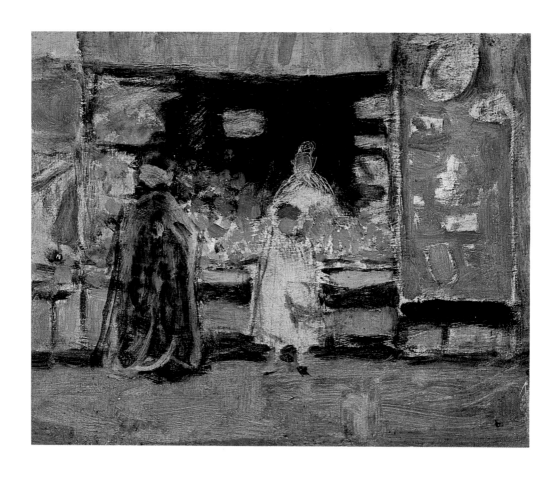

42

*Bazar* (étude pour *Marché aux fruits, Tanger)* 1912
Huile sur bois
13,3 × 16,7 cm
Musée des beaux-arts de Montréal
Don de la succession de l'artiste, 1925

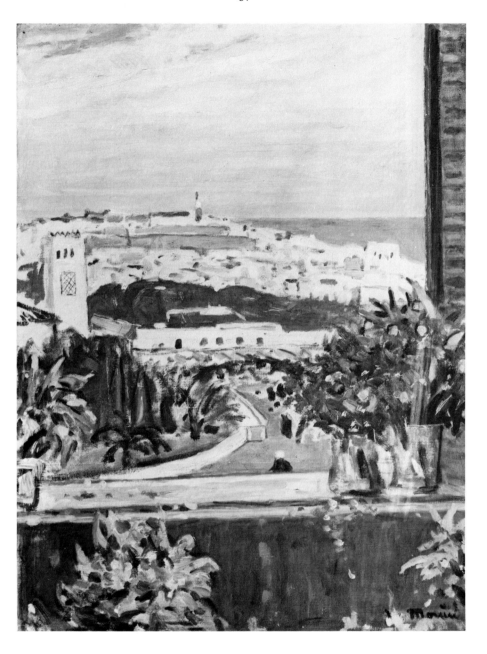

43

*Tanger vu de la fenêtre*   v. 1913
Huile sur toile
62 × 46 cm
Collection particulière, Saint Andrews (N.-B.)

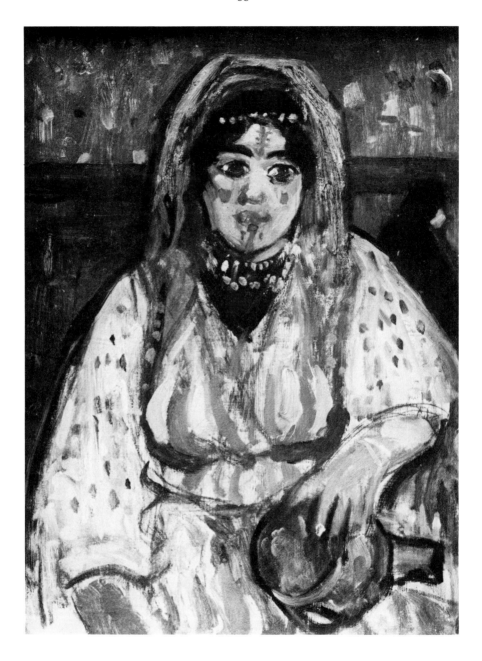

44

*Marocaine* v. 1912–1913
Huile
Dimensions et emplacement actuel inconnus

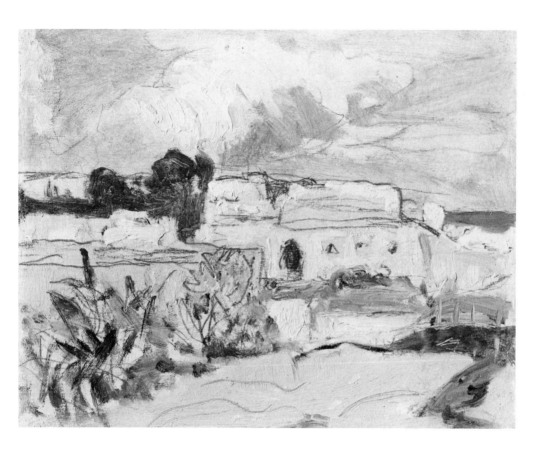

45

*Paysage, Afrique du Nord* 1913
Mine de plomb et huile sur bois
12,5 × 16,5 cm
Musée des beaux-arts de Montréal
Legs David Morrice, 1981

46

*La dame au chapeau gris*   v. 1912
Huile sur toile
61 × 50,8 cm
Musée des beaux-arts du Canada, Ottawa
Acquis en 1948

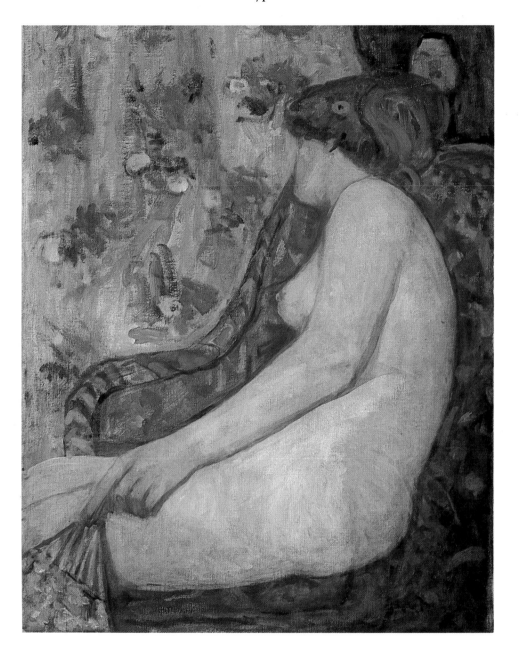

47

*Nu à l'éventail*   v. 1912–1914
Huile sur toile
66,1 × 50,8 cm
Collection particulière, Toronto

48

*Œillets* v. 1912-1918
Huile sur toile
55,3 × 45,7 cm
Beaverbrook Art Gallery, Fredericton (N.-B.)
Beaverbrook Canadian Foundation

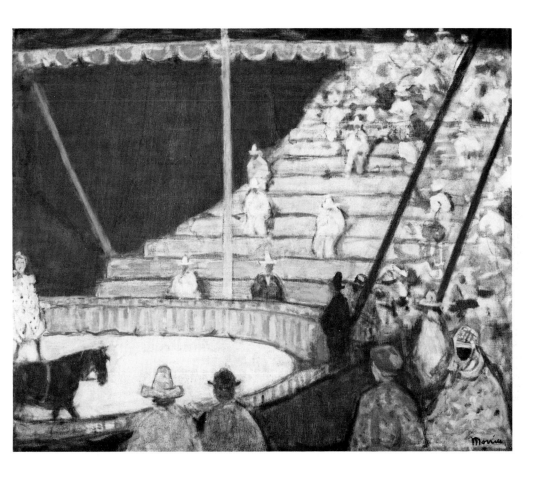

49

*Le cirque de Santiago, Cuba*  v. 1915
Huile sur toile
60,7 × 72,7 cm
Musée des beaux-arts de Montréal
Legs William J. Morrice, 1943

50

*Scène à La Havane*  v. 1915
Huile sur toile
72,4 × 53,7 cm
Musée des beaux-arts de l'Ontario, Toronto
Acquis en 1977

51

*Cuba*  1915
Page 27 du carnet nᵒ 10
Mine de plomb sur papier
16,6 × 12,5 cm
Musée des beaux-arts de Montréal
Don de Eleanore et David Morrice, 1973

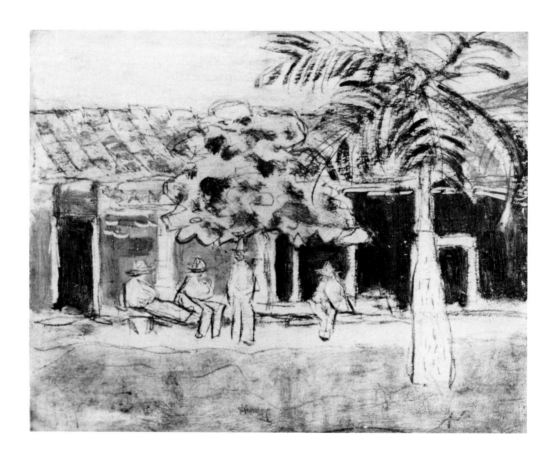

52

Étude pour *Maisons à Cuba*  1915
Mine de plomb et huile sur bois
13,3 × 17,1 cm
Collection particulière, Toronto

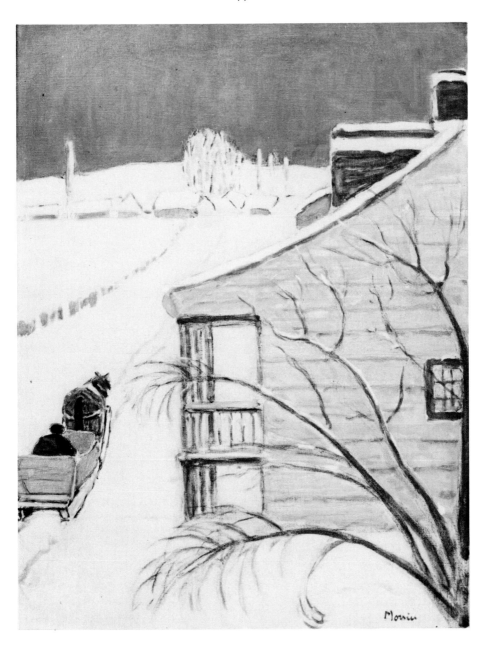

53

*Maison de ferme québécoise* v. 1921
Huile sur toile
81,3 × 60,7 cm
Musée des beaux-arts de Montréal
Legs William J. Morrice, 1943

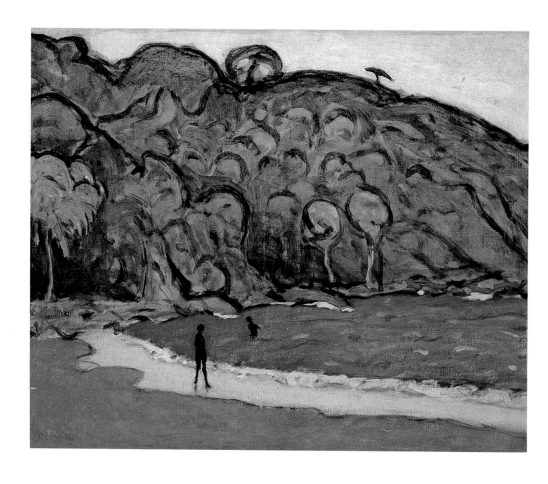

54

*Paysage, Trinité (Baie de Macqueripe)* v. 1921
Huile sur toile
66 × 81,2 cm
Musée des beaux-arts du Canada, Ottawa
Acquis en 1939

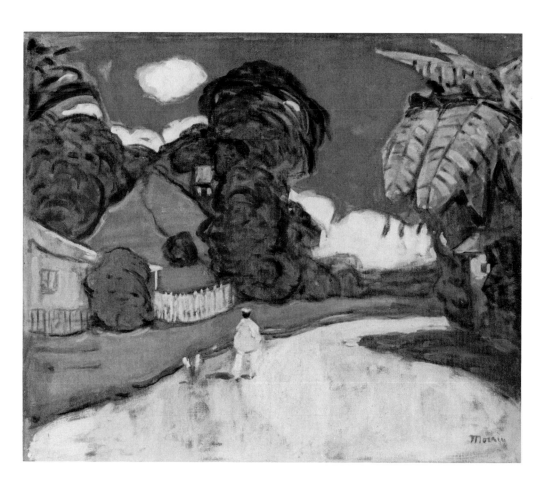

55

*Paysage, Trinité (Saint-Joseph)* v. 1921
Huile sur toile
54,6 × 64,8 cm
Musée des beaux-arts du Canada, Ottawa
Legs Vincent Massey, 1968

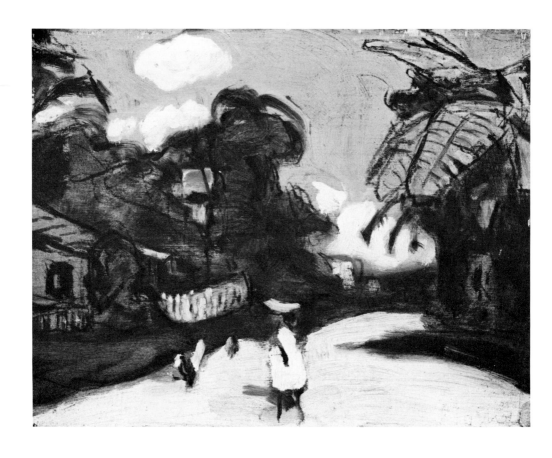

56

Étude pour *Paysage, Trinité*  v. 1921
Graphite et huile sur bois
13,3 × 17,1 cm
Musée des beaux-arts de l'Ontario, Toronto
Acquis en 1976

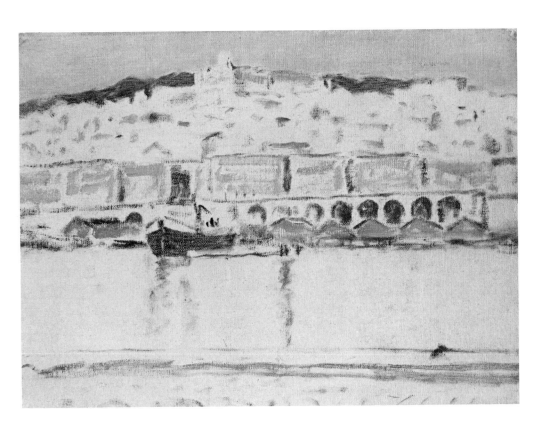

57

*Port d'Alger* (inachevé)   v. 1922
Huile sur toile
24,8 × 32,4 cm
The Norman Mackenzie Art Gallery, Université de Regina
Don de feu William R. Tobin

58

*Alger* 1922
Aquarelle sur papier
23,4 × 32,6 cm
La collection McMichael d'art canadien, Kleinburg (Ontario)
Don de C.A.G. Matthews

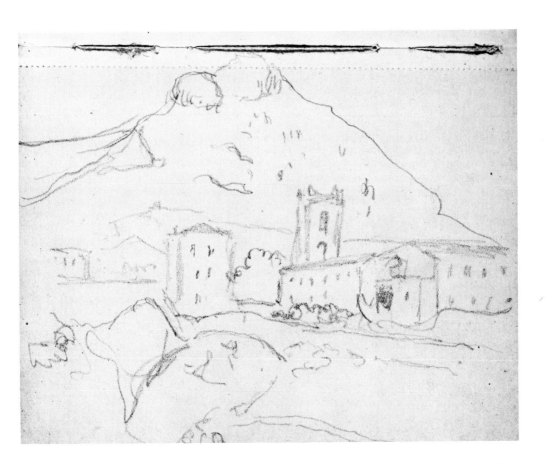

59

*Majorque* [?]   1922
Page 50 du carnet nº 19
Mine de plomb sur papier
16,8 × 13,2 cm
Musée des beaux-arts de Montréal
Don de Eleanore et David Morrice, 1973

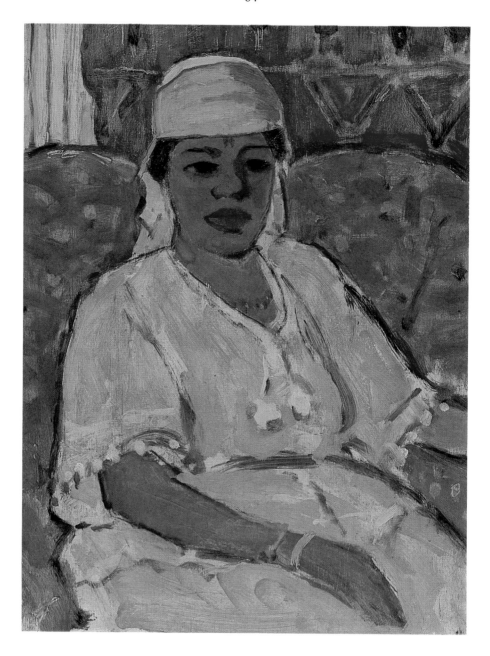

60

*Négresse algérienne*  v. 1922
Huile sur bois
35 × 26,7 cm
Collection particulière, Montréal

# Principales expositions

### 1912

Montréal, William Scott & Sons, 16–30 janvier 1912, *Exhibition of Pictures of James W. Morrice.*

### 1914

Montréal, Arts Club Limited, à compter du 12 mars 1914, *Paintings by J.W. Morrice, R.C.A..* Répertoire.

### 1915

Montréal, William Scott & Sons, 25 janvier–31 mars 1915, *New Pictures by J.W. Morrice.*

### 1924

Paris, Salon d'automne, 1er novembre–14 décembre 1924, *Exposition rétrospective d'œuvres de sociétaires du Salon d'automne décédés depuis le dernier Salon.* Répertoire (inclus dans le catalogue du Salon).

### 1925

Montréal, Art Association of Montreal, 16 janvier–15 février 1925, *Memorial Exhibition of Paintings by James W. Morrice, R.C.A..* Répertoire illustré.

### 1926

Paris, Galeries Simonson, 9–23 janvier 1926, *Tableaux et Études par James-Wilson Morrice.* Répertoire ilustré (préf. d'Armand Dayot).

### 1927

Paris, Galerie du Jeu de paume, 11 avril–11 mai 1927, *Exposition d'art canadien.* Répertoire illustré (intr. de F. Thiébault-Sisson), incluant 48 œuvres de Morrice à la section rétrospective.

1932

Montréal, William Scott & Sons, 2–23 avril 1932, *James Wilson Morrice, Exhibition of Paintings.* Répertoire. Aussi présentée à Toronto, Art Gallery of Toronto, à compter du 7 mai 1932.

Ottawa, Galerie nationale du Canada, 21 juillet–20 août 1932, *Exhibition of Canadian Art, Imperial Economic Conference.* Répertoire.

1934

Toronto, Mellors Fine Arts Limited, 7–30 avril 1934, *James Wilson Morrice, Exhibition of Paintings.* Répertoire.

1937

Montréal, William Scott & Sons, mars 1937.

Ottawa, Galerie nationale du Canada, novembre–décembre 1937, *James Wilson Morrice, R.C.A., 1865–1924. Memorial Exhibition.* Répertoire illustré (intr. de Eric Brown). Aussi présentée à Toronto, Art Gallery of Toronto, janvier 1938; Montréal, Art Association of Montreal, février 1938.

1953

Toronto, Art Gallery of Toronto, 27 novembre 1953–10 janvier 1954, *James Wilson Morrice Memorial Exhibition.* Répertoire (inclus dans le catalogue de la 74e exposition annuelle de l'Académie royale des arts du Canada).

1958

Venise, XXIXe Exposition biennale internationale d'art, pavillon du Canada, 14 juin–19 octobre 1958. Répertoire (inclus dans le catalogue de la Biennale).

1965

Montréal, Musée des beaux-arts, 30 septembre–31 octobre 1965, *J.W. Morrice.* Catalogue illustré (W.R.M. Johnston). Aussi présentée à Ottawa, Galerie nationale du Canada, 12 novembre–5 décembre 1965; Québec, Musée du Québec, 8 janvier–7 février 1966, *Choix de la rétrospective Morrice.*

1968

Bath, Holburne of Menstrie Museum, 30 mai–29 juin 1968, *James W. Morrice, 1865–1924.* Catalogue illustré (Dennis Reid; intr. de Denys Sutton). Aussi présentée à Londres, Wildenstein Galleries, 4–31 juillet 1968; Bordeaux, Musée des beaux-arts, 9 septembre–1er octobre 1968; Paris, Galerie Durand-Ruel, 9–31 octobre 1968.

1975

New York, Davis & Long Company, 13–31 mai 1975, *Charles Conder, Robert Henri, James Morrice, Maurice Prendergast: the formative years, Paris 1890s.* Catalogue illustré (Cecily Langdale).

1977

Vancouver, Vancouver Art Gallery, 3 juin–3 juillet 1977, *James Wilson Morrice, 1865–1924.* Répertoire (intr. de Peter Malkin; texte de Denys Sutton, repris du catalogue de Bath, 1968).

Ottawa, Galerie nationale du Canada, 7 juin–31 juillet 1977, *À la découverte des collections : James Wilson Morrice (1865–1924).* Répertoire (Charles C. Hill).

# Bibliographie choisie

Bazin (Jules) : « Hommage à James Wilson Morrice », *Vie des Arts*, n° 40 (automne 1965), p. 14–24.

Buchanan (Donald W.) : *James Wilson Morrice : A Biography*, The Ryerson Press, Toronto, 1936.

: « The Sketch-books of James Wilson Morrice », *Canadian Art,* vol. X, n° 3, (printemps 1953), p. 107-109.

Ciolkowska (Muriel) : « James Wilson Morrice, peintre canadien et peintre du Canada », *France-Canada* (mai 1913), p. 55-57.

: « A Canadian Painter: James Wilson Morrice », *The Studio,* vol. LIX, n° 245 (août 1913), p. 176-183.

: « Memories of Morrice », *The Canadian Forum,* vol. VI, n° 62 (novembre 1925), p. 52-53.

Clermont (Ghislain): « Morrice et la critique », *Revue de l'Université de Moncton,* vol. 15, n^os 2-3 (avril-décembre 1982), p. 35-48.

Dorais (Lucie) : « Deux moments dans la vie et l'œuvre de James Wilson Morrice », *Bulletin de la Galerie nationale du Canada,* n° 30 (1978) p. 19–34.

Ingram (William H.) : « Canadian Artists Abroad », *The Canadian Magazine,* vol. XXVIII, n° 3 (janvier 1907), p. 218-222.

Johnston (William R.) : « James Wilson Morrice: a Canadian abroad », *Apollo,* vol. LXXXVII, n° 76 (juin 1968), p. 452–457.

Laing (G. Blair) : *Morrice: A Great Canadian Artist Rediscovered*, McClelland and Stewart, Toronto, 1984.

Leblond (Marius-Ary) : *Peintres de Races,* G. Van Oest & Cie, Bruxelles, 1909.

Lyman (John) : *Morrice*, Éditions de l'Arbre, Montréal, 1945 (réimp., Art global, Montréal, 1983).

O'Brian (John): « Morrice – O'Conor, Gauguin, Bonnard et Vuillard », *Revue de l'Université de Moncton*, vol. 15, nᵒˢ 2–3 (avril-décembre 1982), p. 9–34.

Ostiguy (Jean-René) : « The Sketch-Books of James Wilson Morrice », *Apollo*, vol. CIII, nᵒ 171 (mai 1976), p. 80–83.

Pepper (Kathleen Daly) : *James Wilson Morrice*, Clarke, Irwin & Company Limited, Toronto/Vancouver, 1966.

Vauxcelles (Louis) : « The Art of J.W. Morrice », *The Canadian Magazine*, vol. XXXIV, nᵒ 2 (décembre 1909), p. 169–176.